ILLUSTRATORS
ANNUAL **2016**

Jury 2016

FRANCINE BOUCHET

NATHAN FOX

KLAUS HUMANN

TARO MIURA

SERGIO RUZZIER

An event by:

Bologna Children's Book Fair
Piazza Costituzione, 6
40128 Bologna, Italy
www.bolognachildrensbookfair.com
bookfair@bolognafiere.it

ILLUSTRATORS
ANNUAL **2016**

CONTENTS 目次

LAURA CARLIN

COVER ARTIST OF THE ILLUSTRATORS ANNUAL 2016
封面藝術家

創作單幅圖畫與全書之間插畫有何差異?為書繪製插圖時,和文字的關係又是什麼呢?

差別很大!為書籍創作時,必須維持整體步調與劇情節奏,過程相當愉快,卻也充滿挑戰。有時相當喜歡某一幅作品,但因為和其他圖像無法相容,必須忍痛割捨。不過我覺得在一系列敘事圖像中,能有更多冒險機會,有些畫面可以較抽象、較天馬行空,因為其他畫面更具象、更貼近情節。

BIB評審團提到,除了出色技巧之外,您的插畫也充滿幽默感。幽默在您的作品中是否重要?

感謝他們的讚美,忠實傳達對插畫家來說相當重要,因此透過作品,我希望能傳達自己喜歡的事物及靈感來源,例如幽默或恐懼。

有時幽默確實很重要。許多事物常會太過嚴肅,但若以繪畫為生,實在不該如此嚴肅。

在兒童插畫或其他領域中,影響您的視覺風格的三個人?

家人、André FranÇois與John Burningham。

您在創作插畫故事時,習慣採取哪些步驟?

我會先停下來好一段時間。思考是最重要的第一步,透過研究、書寫與速寫,思考書籍整體和背後概念。我很幸運,之前參與的圖書作品本身的視覺意象就很豐富,在這種情況下,更得避免圖像與文字重覆,因此必須釐清背後的概念、主題或偏見,尋找另一種切入角度。

我的工作模式相當傳統,與其一路修修補補,我傾向重畫,但最終反倒常選擇起初的幾個版本,才能夠充分呈現所需的簡潔與力量。我覺得孩子翻閱圖書時,會感受到力量是否存在。

相較於三、四十年前,如今要以圖畫書等傳統媒介吸引兒童目光,是否變得更加困難?

對於網路世界,以及幼童似乎能夠理解的網路世界方式,我感到相當驚恐。雖然希望聽來不會太過浪漫,但我覺得好書在孩子手中的魔力仍然難以取代,螢幕、應用程式、平板電腦都能發揮輔助功能,可是無法取代故事書。

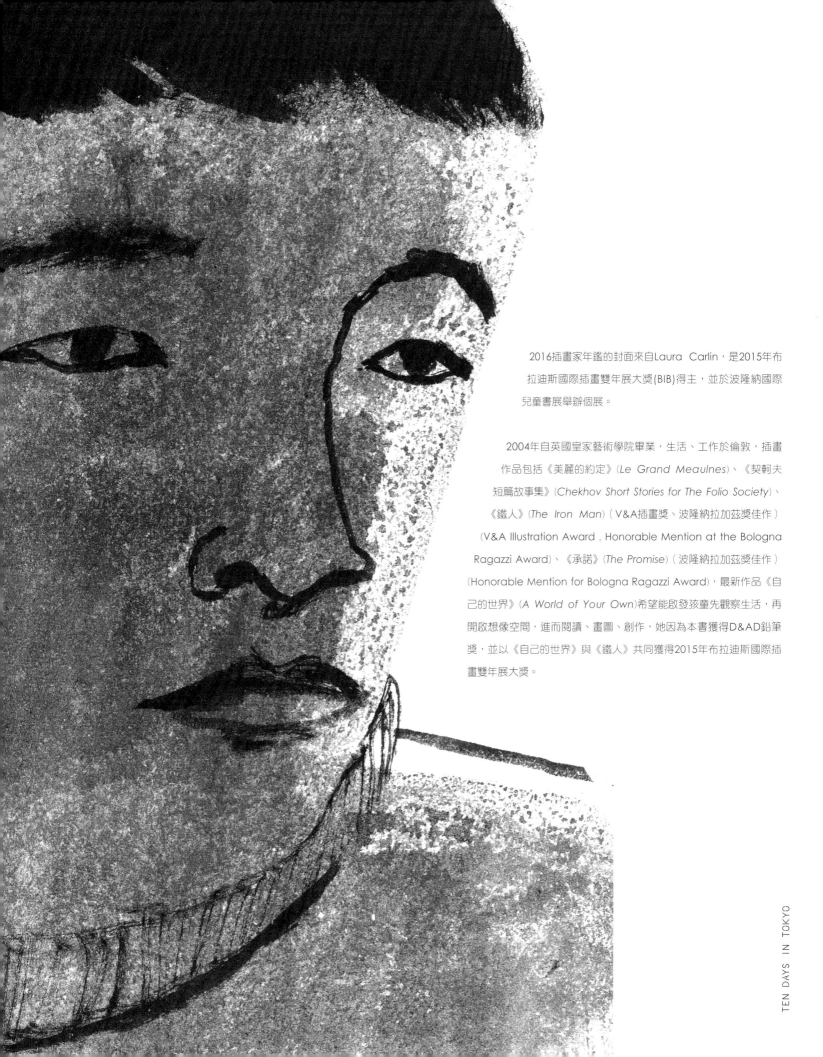

2016插畫家年鑑的封面來自Laura Carlin，是2015年布拉迪斯國際插畫雙年展大獎(BIB)得主，並於波隆納國際兒童書展舉辦個展。

2004年自英國皇家藝術學院畢業，生活、工作於倫敦，插畫作品包括《美麗的約定》(Le Grand Meaulnes)、《契軻夫短篇故事集》(Chekhov Short Stories for The Folio Society)、《鐵人》(The Iron Man)（V&A插畫獎、波隆納拉加茲獎佳作）(V&A Illustration Award , Honorable Mention at the Bologna Ragazzi Award)、《承諾》(The Promise)（波隆納拉加茲獎佳作）(Honorable Mention for Bologna Ragazzi Award)，最新作品《自己的世界》(A World of Your Own)希望能啟發孩童先觀察生活，再開啟想像空間，進而閱讀、畫圖、創作，她因為本書獲得D&AD鉛筆獎，並以《自己的世界》與《鐵人》共同獲得2015年布拉迪斯國際插畫雙年展大獎。

我們應該避免受到潮流的影響，或者這也可能開啟與時代品味的對話？

不論如何極力避免，難免都會受到潮流影響。每當特定領域圖書因為充滿熱情而備受好評，市場上迅速充斥許多參差不齊的次級品，就令人失望。每個時代或許都會出現時尚指標，但我也希望看到各種圖書、作家、插畫家、文化及思潮的百花齊放。每個孩童的喜好各有不同，也希望在他們最具想像力的時期，鼓勵每個人的創意思維。

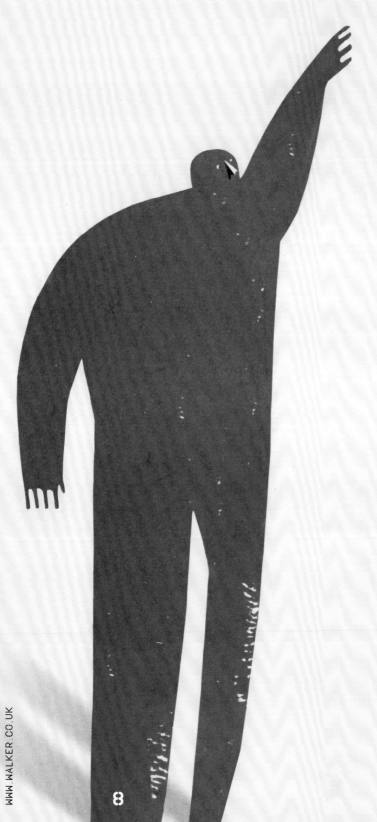

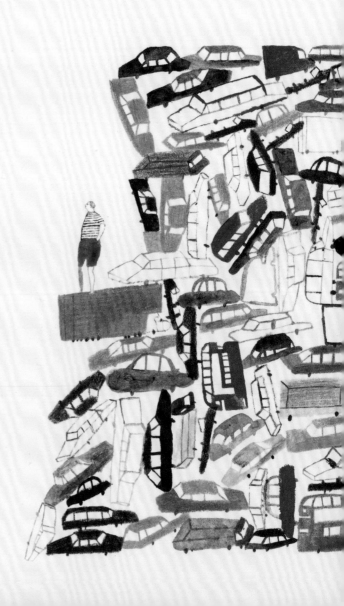

but it's actually just full of kittens.

(Look closely. There are 131 in total.)

Inside this perfectly ordinary looking building ...

In the real world, we all look different from each other.
Everyone looks different in My World, too.

A STORY THAT SPANS 50 YEARS

橫跨五十年的故事
在過去、現在及未來之間的插畫展

五十年究竟有多長？1967年，波隆納國際兒童書展成立僅短短三年，卻已聞名國際，同年舉辦第一屆世界插畫大展，事隔兩年後，阿姆斯壯才搭乘阿波羅11號，跨出人類在月球上的第一步，當時電腦還稱為「電子資料處理器」，也只是部巨型計算機；網路仍是麻省理工學院少數人存在的狂想，而網際網路得再等25年後才真正誕生。

若要衡量五十年的長度與深度，除了標示特定歷史事件或科技演進，還有另一種角度，例如記得首屆世界插畫大展於1967年舉辦時，Bruno Munari尚未推出最著名的Tantibambini系列；八年後，Pimpa才首次隨Corriere dei Piccoli問世，當時Emme Edizioni仍是初試啼聲的小出版社，不久之後才將Leo Lionni與Maurice Sendak的作品帶入義大利。

世界插畫大展和波隆納國際兒童書展相同，都伴隨著童書繪本興盛時期而生，對於當時的童書主題、形式、策略、看待兒童讀者的方式，都掀起了革命，若稱這場展覽點燃與孕育了美好熱情絕不為過，為許多新銳作家開啟改變的窗口並賦予創作空間，而正是他們在之後多年改寫了插畫與圖畫書的歷史。

過去五十年變化頗大，世界插畫大展的影響力逐步擴張至全世界，穩居國際間不可撼動的地位，更讓高品質的插畫新作有機會成名。這股力量多年來始終不變，也在極具權威的評審團把關之下，從每年數千件參賽作品中，發掘與挑選最具才華與潛力的數十件佳作展出。

今年的世界插畫大展新增一個篇章，在五十週年的重要時刻，我們回首過往，刻畫一路走來的歷程，策劃出「1967-2016：50位經典插畫家展」，透過展覽及出版形式，記錄兒童繪本數十年來的演變與趨勢，在展覽多年來曾參與或起步的數千位插畫家之中，精選世界各地共50位知名插畫家的作品，他們均已成為插畫歷史上的大師級人物。

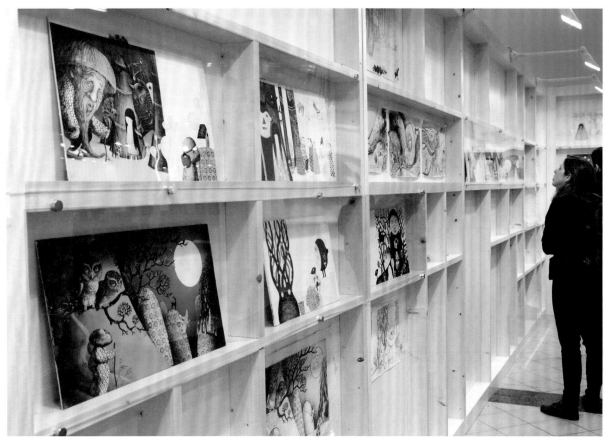

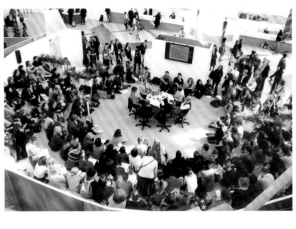

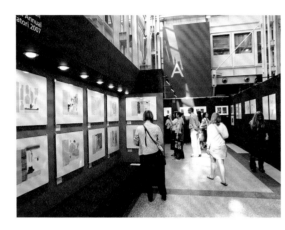

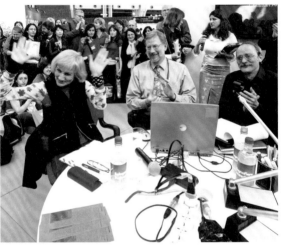

在五十週年，我們持續關注現在及未來，卻也不能遺忘過往留下的寶貴教訓，以邁向六十週年、七十週年，甚至一百週年。我們深信世界插畫大展必須延續前五十年的成果，不斷為童書出版汲取能量，做為插畫界的重要論壇，並滋養圖畫書未來發展的沃土。

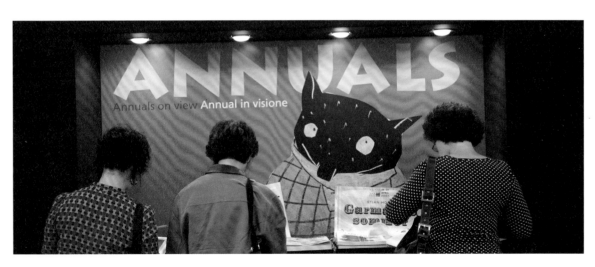

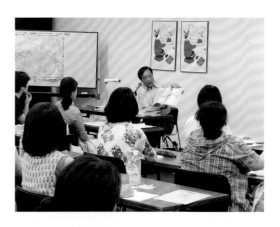

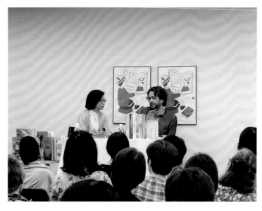

多年來，世界插畫大展持續突破，成為專業人士與許多親子眼中的重要活動。

每年展出後，除了與日本國際兒童圖書評議會(JBBY)密切合作，至日本多家美術館展出外，也會巡展至芝加哥、台灣及中國。

我們也仿效日本各地美術館建立的傳統，繼去年在波隆納的成功經驗，世界插畫大展今年再度成為青少年讀者週的參訪及工作坊主題，這項活動由BolognaFiere主辦，在波隆納國際兒童書展尾聲邀請學校團體及親子參加。

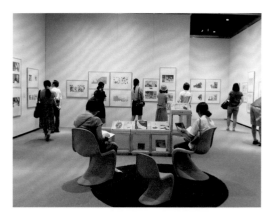

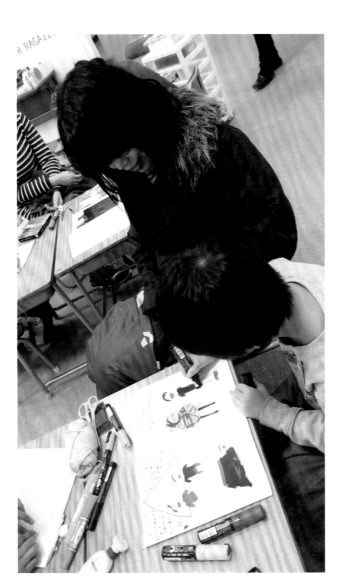

波隆納世界插畫大展
世界巡迴展

美國
Columbia College Chicago's Averill and
Bernard Leviton Gallery
2016年4月21～5月5日

日本
板橋區立美術館 (東京)
2016年7月2～8月14日

西宮市大谷紀念美術館(兵庫縣)
2016年8月20～9月25日

四日市市立博物館(三重縣)
2016年10月1～10月30日

石川縣七尾美術館
2016年11月3～12月11日

長島美術館(鹿兒島縣)
2016年12月17～1月22日

台灣
華山1914文創園區
2017年2月24～4月26日

中國
2017年春天～2018年夏天
將在六個城市巡迴展出。
國家圖書館(北京)首先登場。

波隆納世界插畫大展
評審團報告
JURY REPORT

很久很久以前，在波隆納

五位評審的真心話

試想走進樑柱宏偉的會議廳，成列桌面上擺滿數千件創作，無數件插畫排列整齊，這景象既壯觀又驚人。我們任務在身，咖啡在手，立即開始動工...

評審工作開始前一天，我們五人從世界各地陸續抵達，插畫家Nathan Fox與Sergio Ruzzier分別是美國德州人與義大利人，都從紐約飛來；出版商Francine Bouchet來自日內瓦，插畫家Taro Miura來自東京，出版商Klaus Humann從德國漢堡前來。除了業界聲譽與網路聯繫之外，我們對彼此的作品與出版成績所知甚微，當天我們共進晚餐，對接下來的行程備感期待。晚餐尾聲，我們已成為好友，評審過程也將充滿活力。

隔天所見光景令人震撼，近3200位插畫家參賽，每人提供五件作品成一落，共16,000件藝術品近在眼前。我們站在現場感受這一切，讓衝擊與咖啡的力道湧入體內，起初大家各自瀏覽，再聚首開始辛苦的評選工作。有些評審不時動筆，有些會心翻閱，經過深思熟慮後，我們開始以評審身分討論，從中汲取靈感，提出各自見解。

當天時間一眨眼而過，我們從3200人參賽看中篩選至250人，每個人似乎都有贏面；之後兩天，決選名單必須減至70、80件，討論也愈來愈激烈，其中只有少數幾件令所有評審驚艷，獲得無異議通過。我們決定先睡一晚，隔天早上再做出決定。

第二天，每位評審手持不同顏色的便利貼做為選票。數小時後，整個房間貌似被五彩繽紛的蜻蜓大軍襲擊，彷彿剛經過激戰，十分有趣的景象。在等待下一輪的指令時，我們補充咖啡因、討論評審進度、盤算當晚計畫、也談論彼此工作。當得知只有19位無異議通過，我們感到無比茫然，彷彿孩子手中甜筒融化而不自知，因為眼前還有231位參賽者作品等著我們，必須篩選至50、60位，雖然一整天的努力頗有收穫，但顯然評審們最害怕的評選論辯將在隔天早上進行。

面對剩下的作品，我們開始深思哪些特定畫作或藝術風格，吸引著我們，而評審之間相似的品味與流派也逐漸浮現，例如紐約與漢堡幫、東京與日內瓦派、東京與德州的圖像風格，以及日內瓦、義大利、紐約的勢力。

Sergio與Taro兩人見解大不相同，而Nathan與Taro、Taro與Francine則常英雄所見略同。

所幸過程中沒有爭辯、沒有私下串通，也沒有人試圖以專業之姿說服他人倒戈，而是維持開放的氣氛，令我們更加享受最終難關，討論中充滿笑語，混雜著英語、法語、義大利語、德語及日語。每次投票的過程中，也很尊重彼此的看法。Nathan、Sergio、Taro三位插畫家常專注於敘事技巧、構圖與故事情節，Francine及Klaus兩位出版人依賴直覺做出決定後，也在其他評審不斷詢問下，試圖表達出個人感受。

我們一步步做出最終決斷，對於彼此及參賽藝術家的敬重之情不減反增。最後一天的評審過程相當愉快、滿懷熱情，也充斥著鮮明但幽默的觀點。每個人反應各不相同，有件參賽作品起初只獲得一票，最終卻囊括四票，令評審拍手叫好；個人鍾愛作品若遭淘汰，也有評審感到惋惜。歷經漫長的便利貼投票後，77件得獎作品終於底定，現場也爆出熱烈掌聲。

我們初次以評審身分見面時，就決定只就故事品質評選，並尋找令人驚喜的優秀新作，不在乎作品是否能出版為童書，我們只關心孩子不論長幼，是否能從故事裡發掘新世界、大膽做夢，並深受感動。

我們五人都在尋找令人耳目一新、令人驚艷的作品，也確實發掘許多傑作的作品及藝術家，但也得承認驚喜有限。在將近3200位參賽者中，第一輪就脫穎而出的19名創作者，就成為入圍指標。和往年相同，許多風格相似的藝術家，像是小Kitty Crowthers、小Sempés、小Tomi Ungerers等，若只是仿作就淘汰，若在取材角度和風格上仍有新意，則會列入考慮名單。各位讀者若擁有獨特的觀點，認為自己的作品與已出版的這些繪本完全不同，我們鼓勵也期望您繼續創作及參賽。

我們在挑選時，覺得有責任跳脫大眾接受與喜愛的範圍，時下趨勢或傳統並非遴選標準，眾多參賽作品既獨特又多元。第一輪勝出的19件作品裡，許多超乎預期，我們把復古、懷舊、傳統、大眾、出版、安全等詞彙拋諸腦後，轉而追求未來、意外、實驗、啟發，並

將原創、動人、迷人等元素列為第一順位。在特定紐約雜誌風格、童書出版和當代潮流的影響下，確實出現值得注意的趨勢；從世界各地參賽作品與投票過程裡，也可見到圖文書、獨立出版、新銳的東西方個人出版、數位出版、日本漫畫的影響與日俱增。

至於呈現與專業度方面，貓咪、各種動物頭的人型機器人、夢幻大眼、過度紅潤的臉頰和鼻子，數量之多令人害怕。部分作品因為呈現與印刷不佳的情況令人失望。波隆納世界插畫大展是少數仍徵集原創藝術作品的國際競賽，呈現不佳或對細節不夠謹慎，均影響了品質，希望這股現象只是暫時，因為這些作品均無法進入決選。

最後一晚既愉快又傷感，我們共同挑選出波隆納近年來相當獨特的一批作品，身為好友，我們也享受過去三天的論辯、歡笑與失望，但之所以會組成評審團，關鍵在於我們的文化背景與觀點差異。這場晚餐很特別，我們受到盛情款待，也品嚐了這座義大利北部城市的風味。

想到隔天就得離開，確實感到五味雜陳，但都很高興能夠回到書展，與新舊朋友再度見面與逛展，感謝波隆納市，恭喜所有參展藝術家，待與各位見面，也再次謝謝協助我們的每一位波隆納國際兒童書展的工作人員。

祝好運！

Francine Bouchet, Nathan Fox, Klaus Humann, Taro Miura
and Sergio Ruzzier
於波隆納，2016年1月

1949年出生於瑞士日內瓦的Francine Bouchet，主修文學，畢業後曾教授法文。1981年她接手日內瓦的「閱讀之樂書店」（La Joie de lire），該店自1937年成立以來，一直以兒童與青少年書籍為主，當時她就明白，這個決定將帶她踏上另一條路。隨後她開始在日內瓦論壇報(Tribune de Genève)撰文童書專欄。1987年書店跨足出版業務，發行《Corbu comme Le Corbusier》，發展方向也變得明朗，之後近三十年間，陸續出版約600本圖書。Francine Bouchet致力於發掘適合年輕讀者的優良文學，也對保護圖書出版貢獻良多，曾擔任日內瓦國際圖書與出版展(Geneva International Books and Publishing Fair)委員，1998至2002年間擔任瑞士法語出版協會主席。曾出版兩本詩集，由Editions de l'Aire出版社發行：《沙之門》(Portes de sable, 2004) 與Champ mineur（2011）。

2013年Nathan Fox於紐約視覺藝術學院(School of Visual Arts)成立了視覺傳達碩士班，現擔任所長。跨領域的課程兼顧創意寫作與視覺表達，並提供短期在職進修班。2014年擔任首屆傅爾布萊特／國家地理數位故事創作獎學金(Fulbright-National Geographic Digital Storytelling Fellowship)評審，並曾擔任美國插畫學會評審委員。

自2001年起，NATHAN成為自由圖文創作者，作品曾刊載於眾多報章雜誌，包括《紐約時報》(THE NEW YORK TIMES)、《INTERVIEW雜誌》、《紐約人》(THE NEW YORKER)、《滾石雜誌》(ROLLING STONE)、《娛樂周刊》(ENTERTAINMENT WEEKLY)、《WIRED雜誌》、《ESPN 雜誌》、《印雜誌》(PRINT)、《MOTHER JONES雜誌》、《SPIN雜誌》；也曾與品牌如MTV、NIKE、BURTON、INSTANT WINNER、REAL SKATEBOARDS、DC COMICS、VERTIGO、DARK HORSE COMICS、IMAGE、MARVEL等合作。曾二度獲插畫學會(SOCIETY OF ILLUSTRATORS)銀牌，並以作品《戰地忠狗》(DOGS OF WAR)入圍艾斯納獎(EISNER AWARD)。作品曾入選美國插畫學會年鑑、金鉛筆獎(THE ONE SHOW)、印雜誌、出版品設計師學會專輯(SPD)、傳達藝術年鑑(COMMUNICATION ARTS)等。目前由BERNSTEIN & ANDRIULLI擔任國際經紀人。

1950年出生的KLAUS HUMANN，曾於ROWOHLT出版社擔任政治散文與音樂書籍編輯，亦曾在LUCHTERHAND出版社從事編輯工作。1993年為FISCHER出版社企劃FISCHER金銀島童書系列(THE TREASURE ISLAND OF FISCHER)。1997年至2012年間擔任德國漢堡CARLSEN出版社總監，後成立阿拉丁(ALADIN)出版公司，自2013年春季起發行繪本與童書；2015年2月，他編輯的《言論自由抗爭的起草者》(DRAUGHTSMEN IN DEFENCE OF FREEDOM OF EXPRESSION)正式出版，記念2015年元月7日巴黎查理週刊遇害的編輯出版人員。

1968年出生於日本愛知縣的三浦太郎，畢業於大阪藝術大學，主修版畫，後以自由插畫家身分與雜誌及廣告合作10年。2001年首度入選波隆納世界插畫大展，之後連續五年入圍。2004年發表兩本圖文書，分別與瑞士「閱讀之樂」(LA JOIE DE IIRE) 出版社、義大利出版社CORRAINI出版社合作；2005年，他為日本學齡前孩童發表個人最暢銷圖文書《親一親》(KUTTSUITA)，由KOGUMA出版社發行。之後他持續在日本及世界各地推出圖文書，不少亦有譯本。圖文書《小小國王》榮獲2011年產經兒童文學獎；CORRAINI出版社於2014年為他出版著色書《工人模板》(WORKMAN STENCIL)，在2014年波隆納國際兒童書展期間，於波隆納市立當代美術館以這本書為藍本，舉辦展覽及兒童工作坊。他使用原子筆、油性鉛筆、壓克力顏料及剪紙創作插畫，掃描入電腦後再重組、上色。這次因為擔任波隆納世界插畫大展評審，讓他有機會重回波隆納，並與他最初合作的出版商FRANCINE BOUCHET見面。

1966年生於米蘭的SERGIO RUZZIER，曾為義大利漫畫雜誌《LINUS》及《LUPO ALBERTO 雜誌》等刊物創作連環漫畫，並於1995年移居紐約至今。插畫作品常見於《紐約客》、《紐約時報》、《進步雜誌》(THE PROGRESSIVE)、《國家雜誌》(THE NATION)等。近期他的工作重點主要為兒童繪本及成人圖文書，作品包括《給里奧的一封信》(A LETTER FOR LEO)、《RIMASUGLI》、《兩隻老鼠》(TWO MICE)、《藝術家的一生》(UNA VITA D'ARTISTA)、《這不是圖畫書!》（THIS IS NOT A PICTURE BOOK!）等。曾榮獲多項大獎，並於2011年秋天獲選參加桑達克交流計畫。

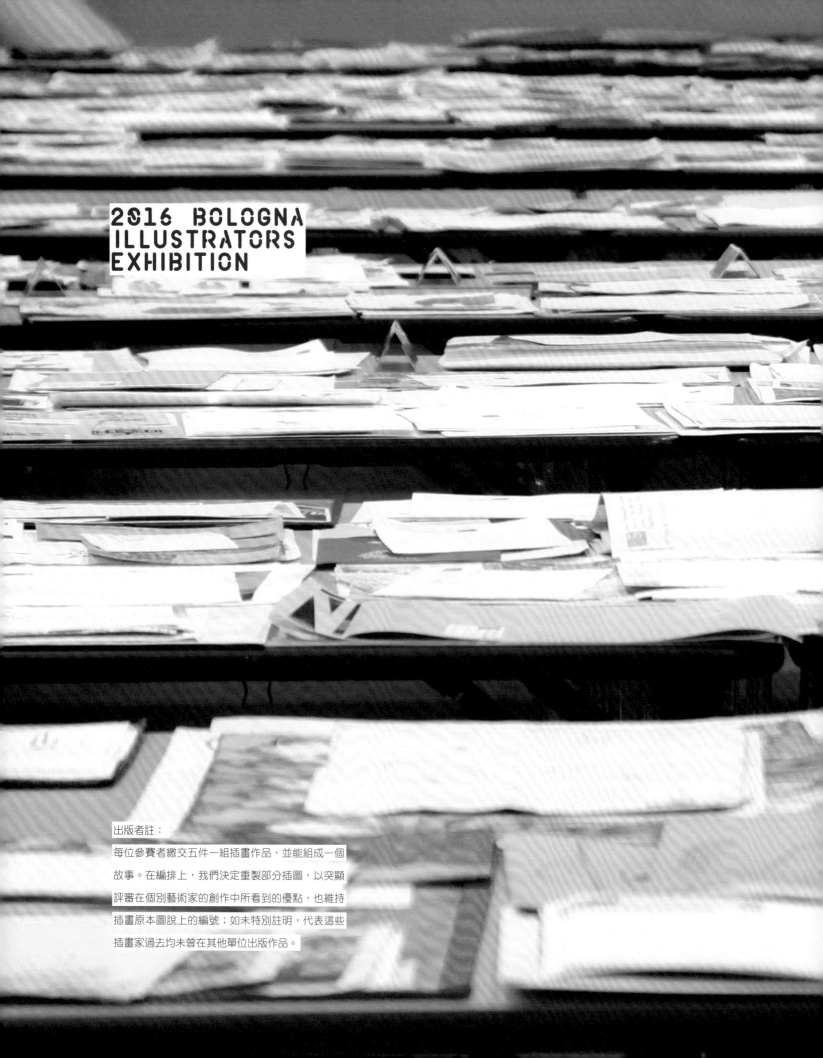

2016 BOLOGNA ILLUSTRATORS EXHIBITION

出版者註：

每位參賽者繳交五件一組插畫作品，並能組成一個故事。在編排上，我們決定重製部分插圖，以突顯評審在個別藝術家的創作中所看到的優點，也維持插畫原本圖說上的編號；如未特別註明，代表這些插畫家過去均未曾在其他單位出版作品。

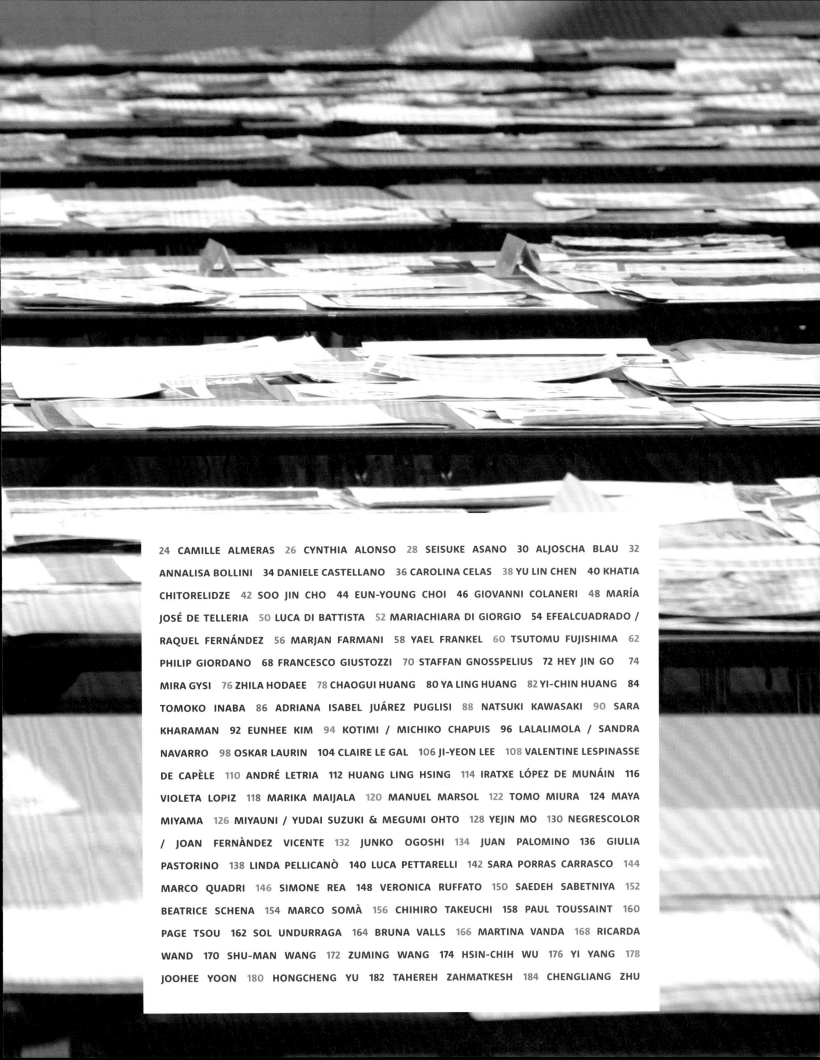

1

ACCADEMIA DI BELLE ARTI DI BOLOGNA
DIRECTOR: ENRICO FORNAROLI
COORDINATOR: EMILIO VARRÀ

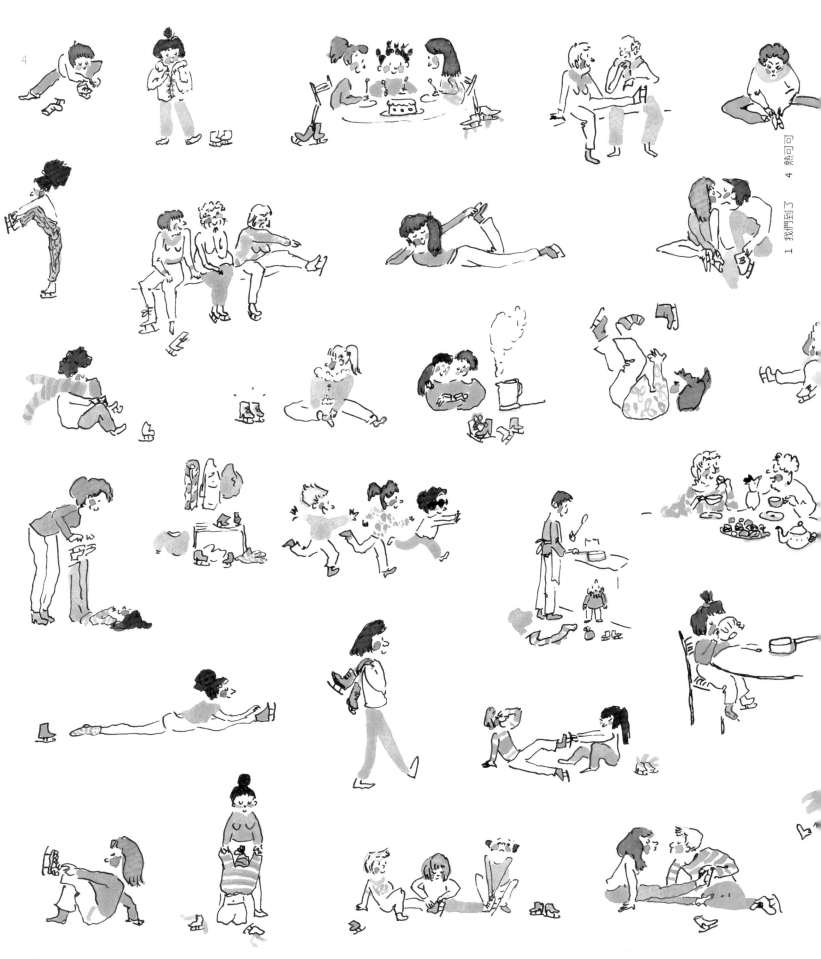

4

「溜冰」 **Pattinaggio** ・墨水、水彩 • Fiction

法國 **France** • *Fontenay-aux-roses, 14 November 1991*

camillealmeras@gmail.com • 0033 67 3073413

CAMILLE ALMERAS
CAMILLEALMERAS.TUMBLR.COM

1

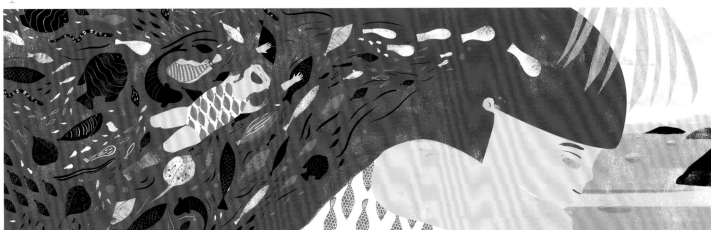

2

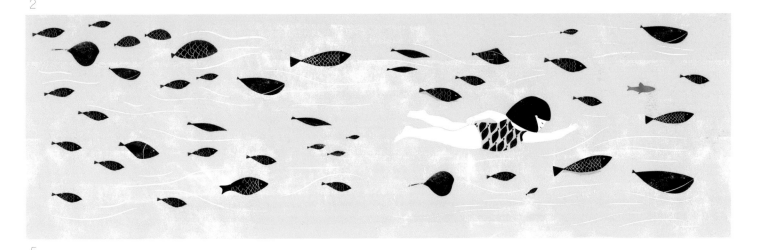

5

4

CYNTHIA ALONSO

CYNTHIA-ALONSO.COM

「水族館」**Aquarium** · 數位媒材 · Fiction

阿根廷 **Argentina** · *Buenos Aires, 26 July 1987*

hola@cynthia-alonso.com · 0054 11967088452

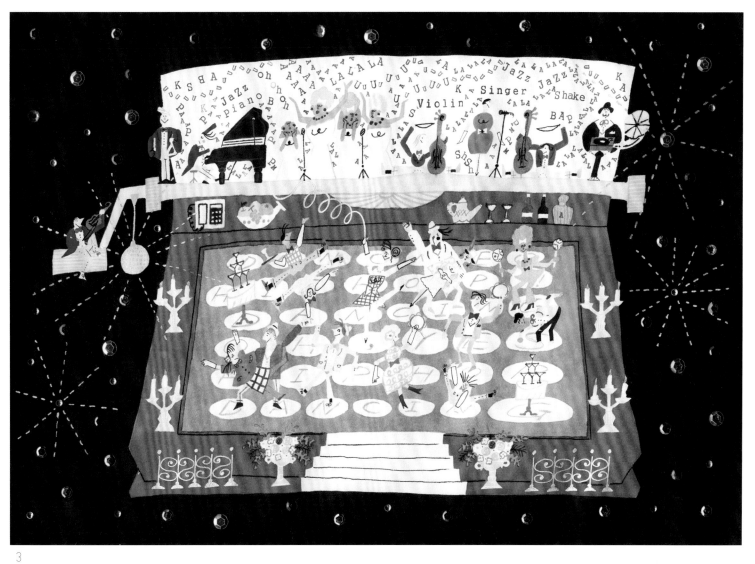

3

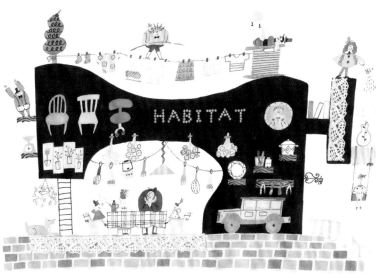

1

「住處」Habitat・麥克筆、色鉛筆、廣告顏料、拼貼、數位媒材・Fiction

日本 Japan・*Nara, 24 April 1989*

seichan424@gmail.com・0081 90 56743451

1 縫紉機　3 打字機上的迪斯可　4 椅子之家

淺野 成亮

SEISUKE ASANO

SEICHAN424.TUMBLR.COM

INSTAGRAM.COM/HENTEKO

FACEBOOK.COM/ASANOSEISUKE

"NORDISCHE SAGEN UND MÄRCHEN." TULIPAN VERLAG. MÜNCHEN. 2014
"MUSSKA." DETGIZ. ST.PETERSBURG. 2013
"DAS KIND IM MOND." PETER HAMMER VERLAG. WUPPERTAL. 2013
"KAMEL BLEIBT KAMEL. ÄSOPS BILDERBOGEN." RESIDENZ VERLAG. VIENNA. 2009
"DER RITT AUF DEM SEEPFERD. NEUES VON MÜNCHHAUSEN." AUFBAU VERLAG. BERLIN. 2007
"ROTE WANGEN." AUFBAU VERLAG. BERLIN. 2005
"JACK AND THE BEANSTOCK." NORD-SÜD VERLAG. ZÜRICH. 2000

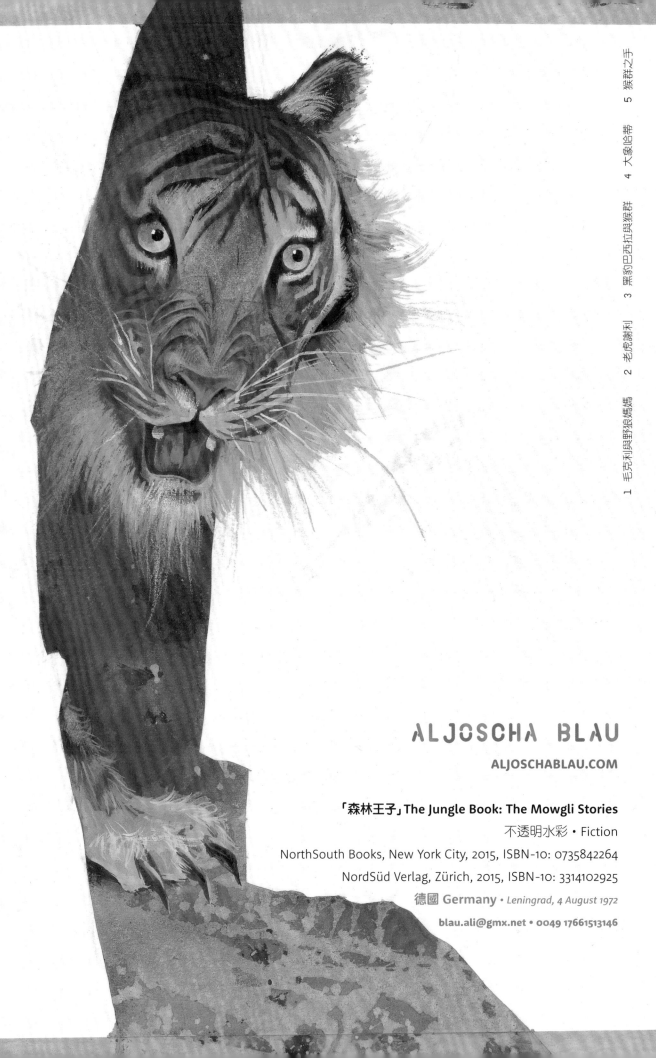

ALJOSCHA BLAU

ALJOSCHABLAU.COM

「森林王子」The Jungle Book: The Mowgli Stories
不透明水彩 • Fiction

NorthSouth Books, New York City, 2015, ISBN-10: 0735842264

NordSüd Verlag, Zürich, 2015, ISBN-10: 3314102925

德國 Germany • *Leningrad, 4 August 1972*

blau.ali@gmx.net • **0049 17661513146**

"QUI A VOLÉ LE SAVON?" GALLIMARD JEUNESSE. PARIS. 2015
"HISTOIRES DE FÊTES D'ICI ET D'AILLEURS." FLIES FRANCE. PARIS. 2011

1

1 選擇—他與她沉默地尋找著新的事物，在巨大的宇宙之前。

3 和諧—粒子們開始依據彼此形狀、重量、顏色的相似性互相聚合。　4 他—天空。　5 她—大地。

4　　　5

ANNALISA BOLLINI

ANNALISABOLLINI.ALTERVISTA.ORG

「宇宙起源」Cosmogonia

刺繡、拼貼・Fiction

義大利 Italy・*Turin, 7 April 1984*

annalisa_bollini@yahoo.it・0039 3928249938

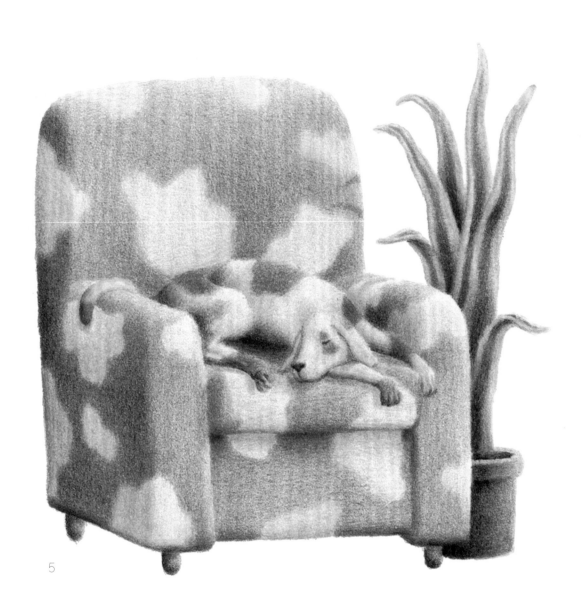

5

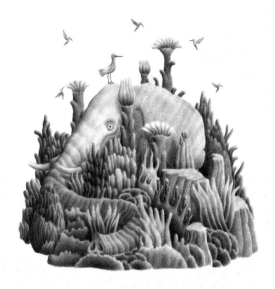

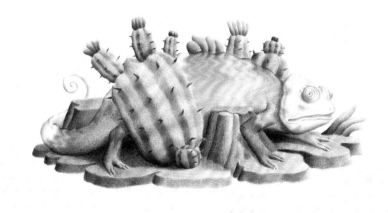

3

4

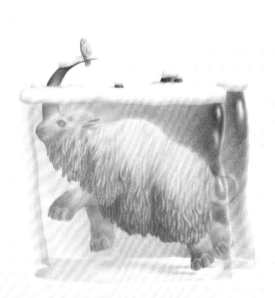

1

2

DANIELE CASTELLANO

「隱藏動物圖集」
L'atlante degli animali che si nascondevano

色鉛筆 • Non fiction

義大利 **Italy** • *Rimini, 7 October 1989*

daniele.castellano7@gmail.com • 0039 347 3522414

CAROLINA CELAS

CAROLINACELAS.COM

「私人風景」**Private Landscapes**

麥克筆、色鉛筆 • Fiction

葡萄牙 Portugal • *Sernancelhe, 26 July 1986*

carolinacelas@gmail.com • 0044 007454383939

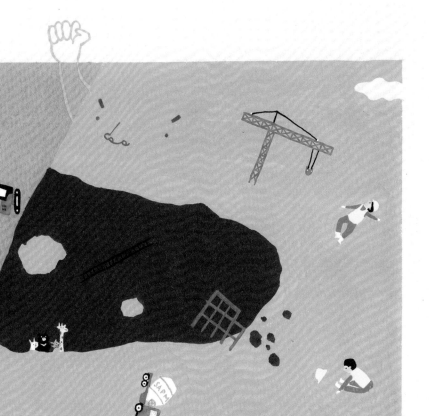

3

2

4

5

陳又凌
YU LIN CHEN
BEHANCE.NET/BRAMASOLO

「會生氣的山」Is it right? · 廣告顏料、數位媒材 · Fiction

臺灣 Taiwan · *Taipei, 5 July 1981*

bramasoloster@gmail.com · 00886 916752700

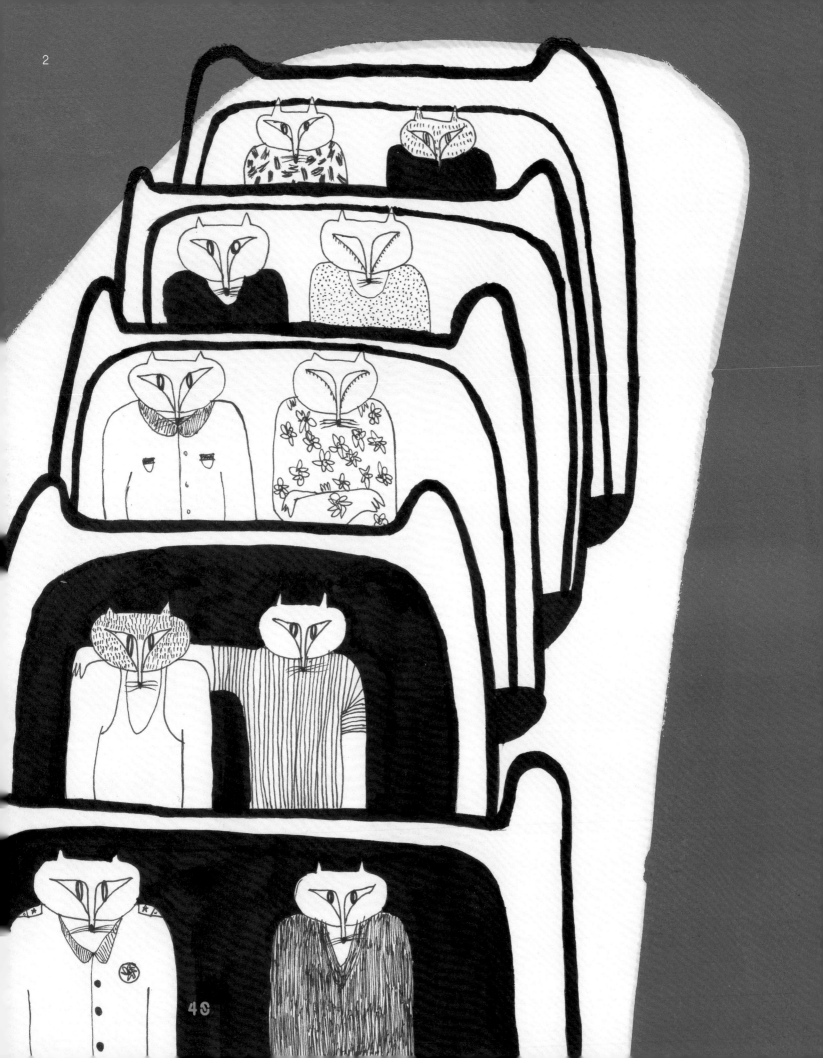

KHATIA CHITORELIDZE

「狐狸們」**Foxes** ‧ 單刷版畫、墨水、不透明水彩 ‧ Fiction

喬治亞 **Georgia** ‧ *Rustavi, 3 October 1992*

khatiachitorelidze@gmail.com ‧ 00995 557579001

SOO JIN CHO
SUEJENE.BLOG.ME

「月兔、魷魚和烏龜一起朝大海前進」
Moon rabbit, Squid & Turtle go to the sea together
鉛筆、數位媒材 • Fiction
Bandal, Seoul, to be published
韓國 **South Korea** • *Seoul, 6 August 1977*
suejene@hanmail.net • 0082 10 33687786

3

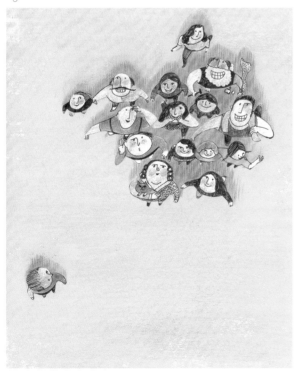

4

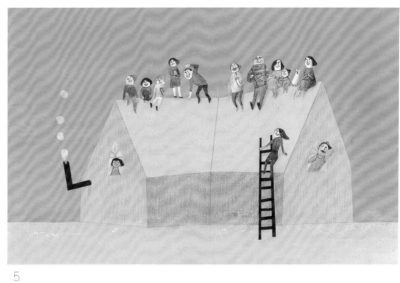

5

1 我猜月亮要開始說故事了　　3 你吃晚餐了嗎？我應該常常米花來的　　5 那天，在說完風的告白被銀河拒絕的故事之後，月亮就躲到雲層後面了

4 看！大陽正開始講它自己放屁的故事！

EUN-YOUNG CHOI
FACEBOOK.COM/EUNYOUNG.CHOI.3133

「健談的月亮」**The talkative moon**
廣告顏料、油墨滾筒、原子筆、色鉛筆 • Fiction

韓國 *South Korea • Jeonju, 14 December 1978*

yain13@hanmail.net • 0082 10 67063424

ISIA URBINO
DIRECTOR: LUCIANO PERONDI
CO-ORDINATORS: CHIARA CARRER. SILVANA SOLA

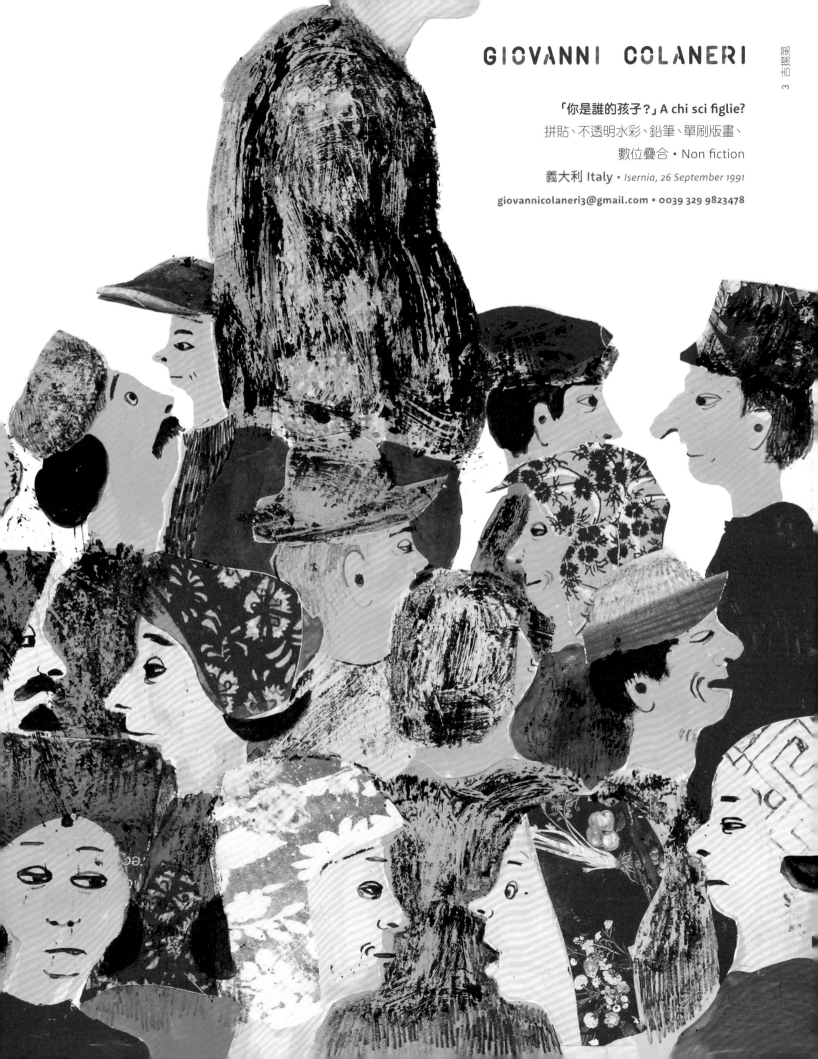

GIOVANNI COLANERI

「你是誰的孩子？」 A chi sci figlie?
拼貼、不透明水彩、鉛筆、單刷版畫、
數位疊合 • Non fiction
義大利 Italy • *Isernia, 26 September 1991*
giovannicolaneri3@gmail.com • **0039 329 9823478**

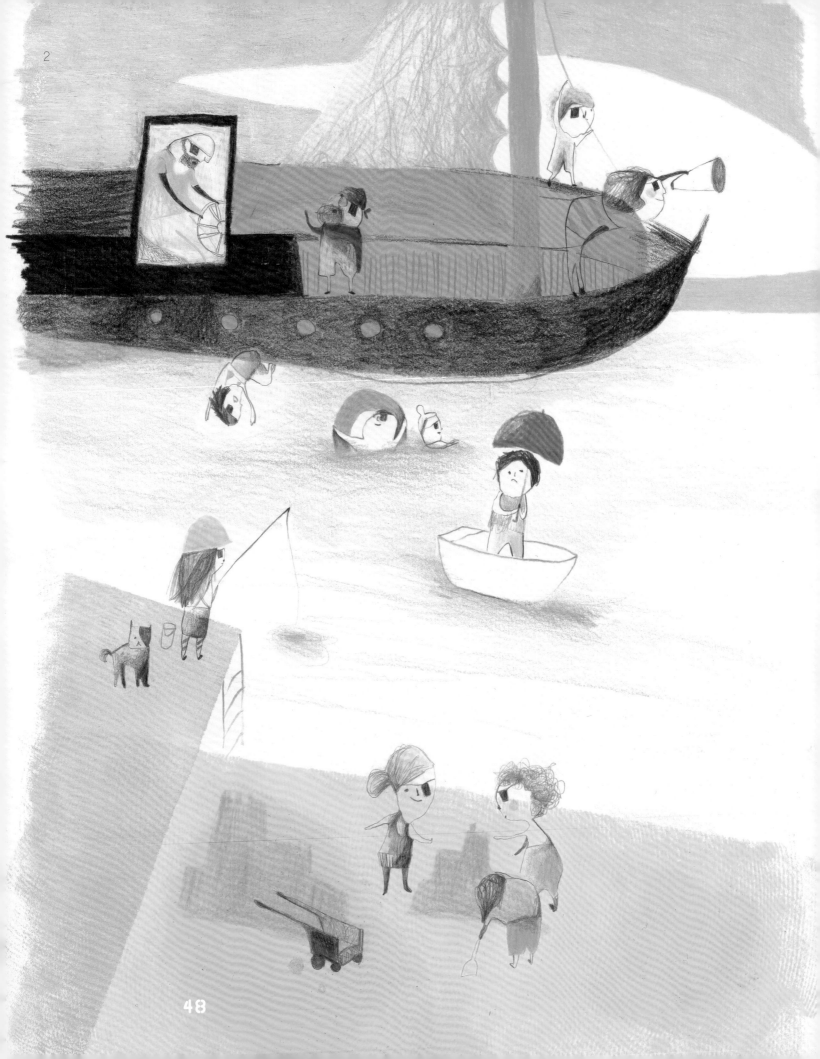

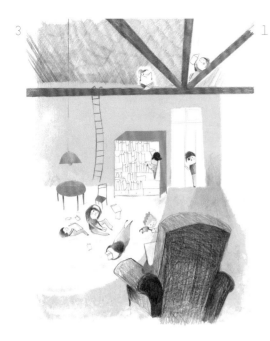

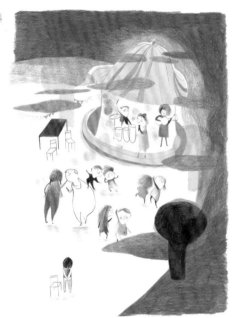

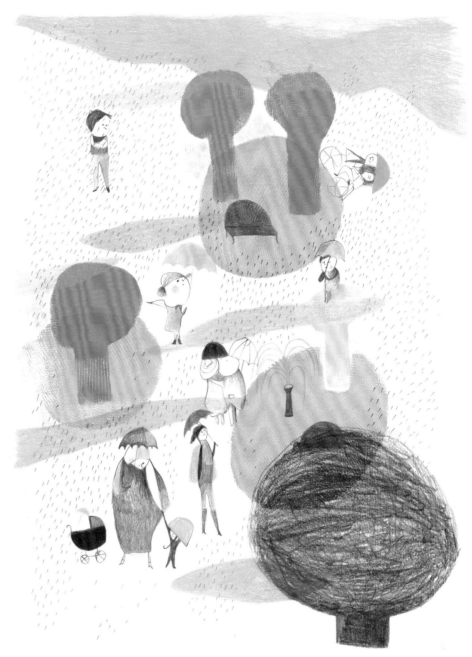

MARÍA JOSÉ DE TELLERIA

「我總是待在格格不入的地方」I am always in the wrong place

壓克力顏料、鉛筆、色鉛筆 • Fiction

阿根廷 Argentina • *Buenos Aires, 17 September 1970*

mdetelleria@gmail.com • 0054 11 40225170

3

1

LUCA DI BATTISTA

LUCADIBATTISTA.COM

「**內側的世界**」**The World Inside** • 數位媒材 • Fiction

義大利 **Italy** • *Pescara, 7 December 1982*

lucadibat@gmail.com • **0049 151 55218510**

1

2

4

MARIACHIARA DI GIORGIO

MARIACHIARADIGIORGIO.BLOGSPOT.IT

「一雙翅膀」Due Ali・色鉛筆、水彩、混合技法・Fiction

Topipittori, Milan, 2016,ISBN:9788898523412

義大利 Italy・*Rome, 27 April 1983*

mariachiaradigiorgio@gmail.com・0039 331 4161718

1　「一定是有人遺失了它們。」威廉先生自言自語著。　2　你有任何機會剛好遺失了一雙翅膀嗎？

3　話說要幫翅膀澆水嗎？還是也許應該要把它放進溫室裡⋯　4　某日清晨，威廉先生出門了，他戴上翅膀，開始飛翔。

"EL JUGADOR." SEXTO PISO. MADRID. 2015
"EL CABALLO DEL MALO." CENLIT EDICIONES. NAVARRA. 2015

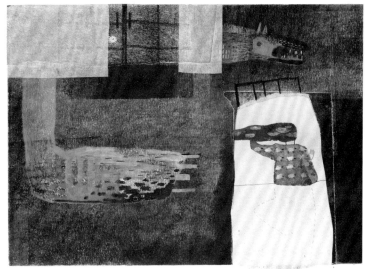

2

3

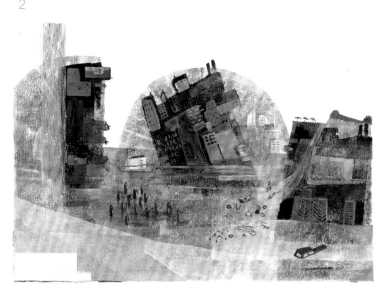

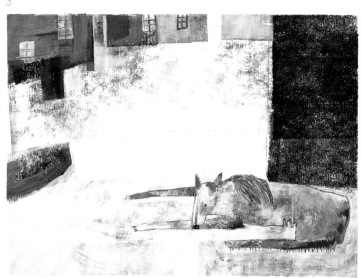

4

5

EFEALCUADRADO / RAQUEL FERNÁNDEZ
EFEALCUADRADO.BLOGSPOT.COM

「相同」El mismo・混合技法・Fiction

西班牙 Spain・Madrid, 27 October 1986

efealcuadrado.art@gmail.com・0034 635832773

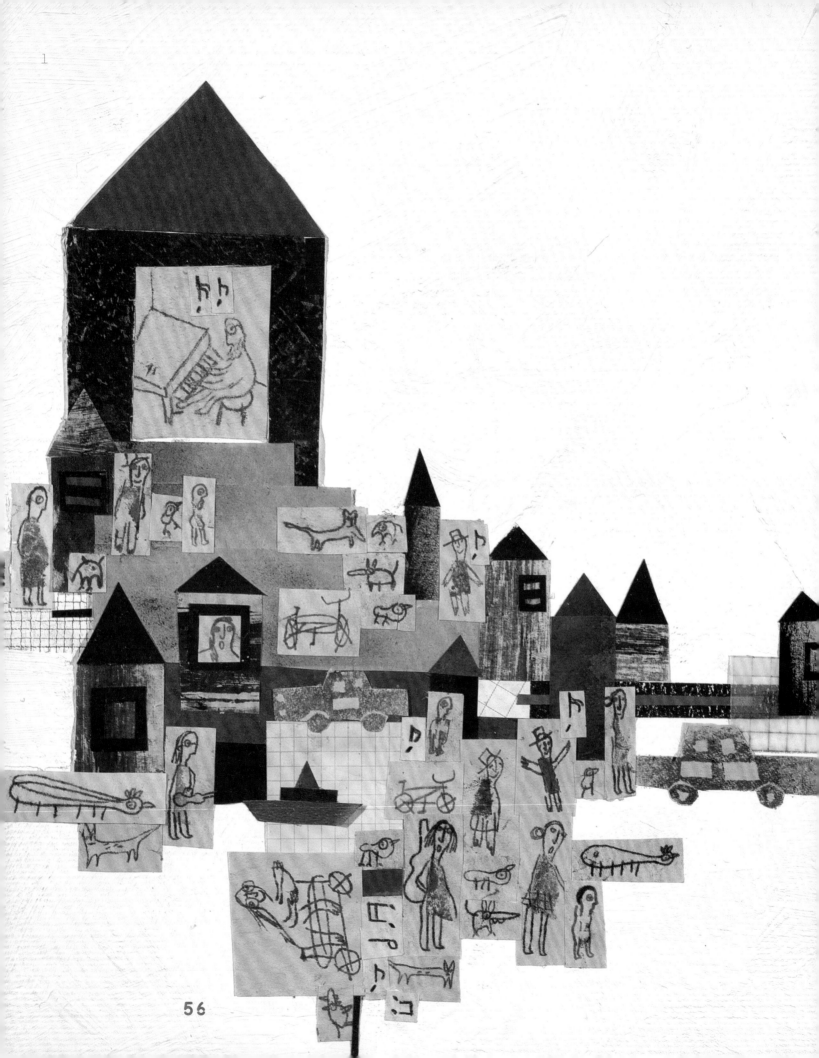

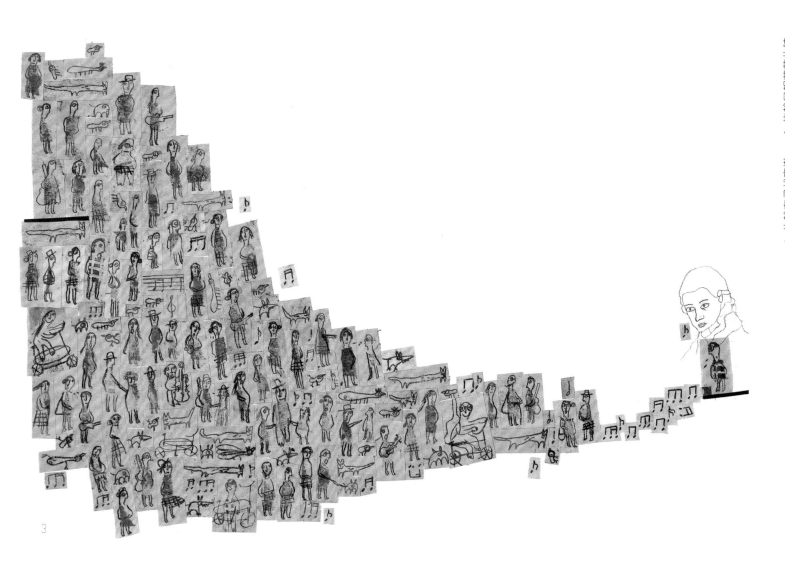

3

MARJAN FARMANI

「維也納在唱歌」Vienna is singing・混合技法・Fiction

伊朗 Iran・*Tehran, 12 June 1987*

marjannfarmani@yahoo.com・0098 9126137102

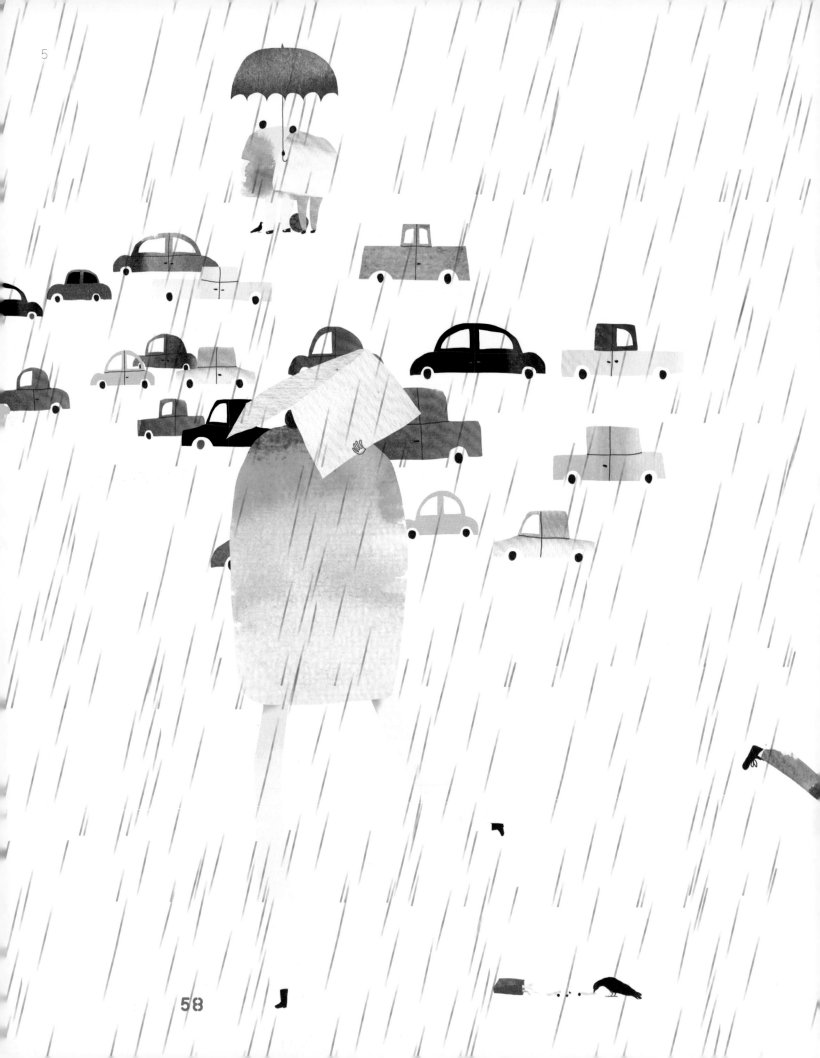

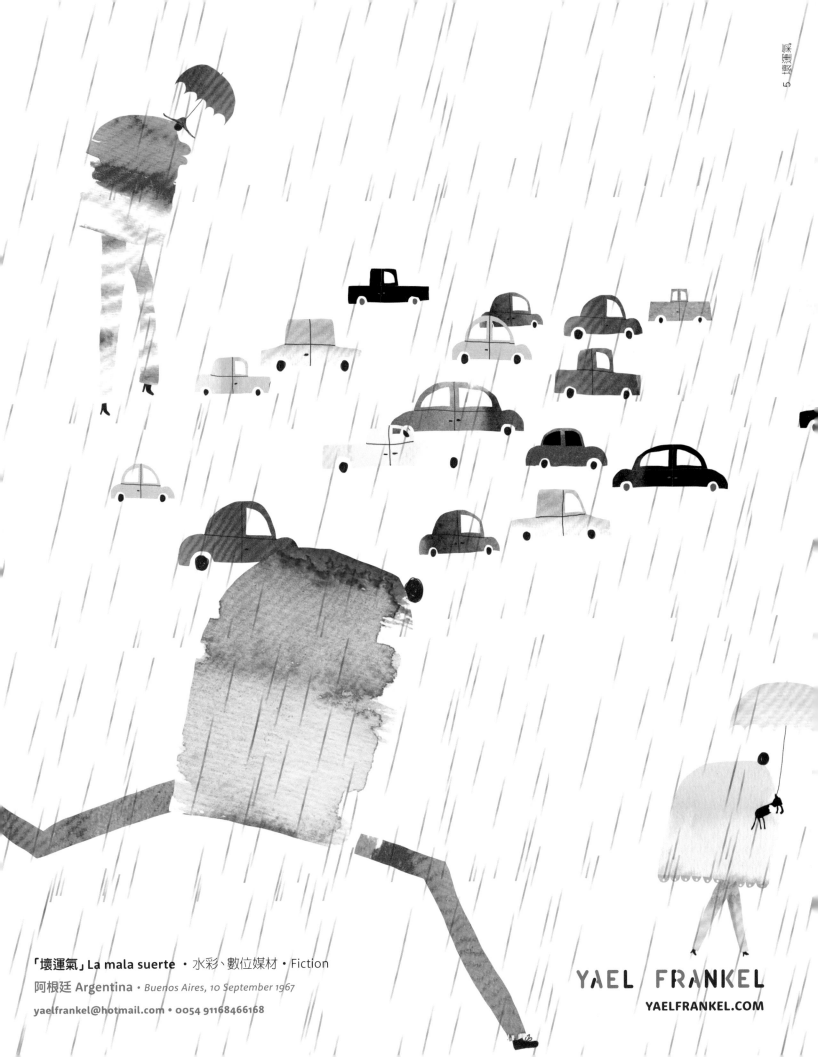

「壞運氣」La mala suerte ・ 水彩、數位媒材 • Fiction

阿根廷 Argentina • *Buenos Aires, 10 September 1967*

yaelfrankel@hotmail.com • 0054 91168466168

YAEL FRANKEL

YAELFRANKEL.COM

1

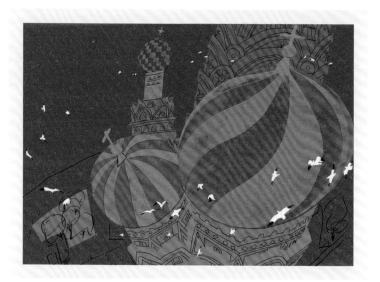

3

4

5

藤島 つとむ
TSUTOMU FUJISHIMA
COMICCOOKWEB.NET

「世界萬花筒」**Kaleidoscope**
混和技法 • Non fiction
日本 **Japan** • *Kagawa, 25 January 1966*

f-tom@comiccookweb.net • 0081 486603020

4

"LE PINGOUIN QUI ÉTAIT FROID." ÉDITION MILAN. PARIS. 2016
"QUANDO IL SOLE SI SVEGLIA." TOPIPITTORI. MILAN. 2015
"GALLITO PELÓN." OQO EDITORA. SPAIN. 2013
"LA PRINCESA NOCHE RESPLANDECIENTE." FUNDACIÓN SM. 2010
"CHISSA DOVE." ZOOLIBRI. REGGIO EMILIA. 2009

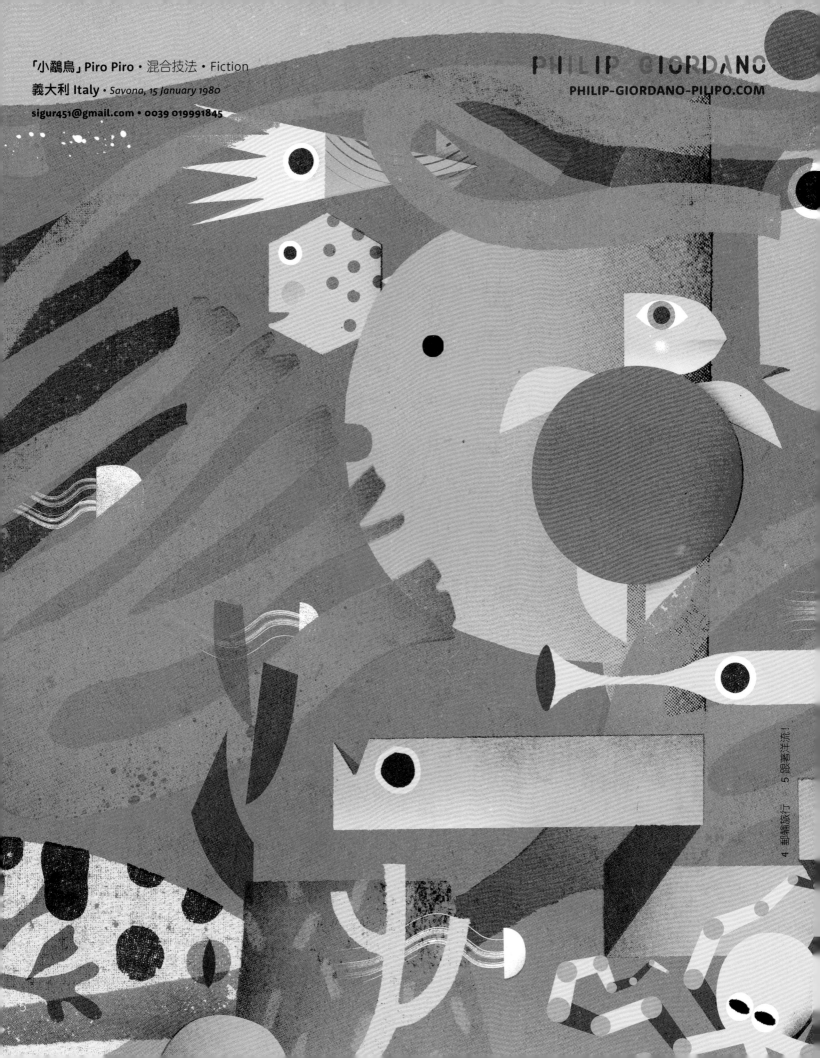

「小鷸鳥」Piro Piro・混合技法・Fiction
義大利 Italy・Savona, 15 January 1980
sigur451@gmail.com・0039 019991845

PHILIP GIORDANO
PHILIP-GIORDANO-PILIPO.COM

4 郵輪旅行・5 跟著洋流！

童書出版商如何為插畫家的繪本計畫提供一臂之力？

與他們合作、以精準為先、指出缺點、肯定他們的才華、對他們有信心…

面對一系列有故事性的插畫，原本可能還搭配文字及對話，現在卻抽離舊有脈絡呈現眼前，在評審時有多困難？

很顯然地，我們不會知道原本的脈絡、情景或故事，一開始只能以直覺判斷，仰賴的是每位評審的經驗。

市場力量是否造成插畫作品同質性愈來愈高，還是讓作者創意與讀者品味有機會在此交流？

市場與流行趨勢都頗具影響力，編輯要負責把關，而非隨波逐流。本次評審應該都對尋常作品不感興趣，若是了無新意，只受流行左右，立刻就遭到淘汰。

出版社考慮出版一本繪本時，應該只顧慮兒童讀者，或也該顧及花錢購買的成人（如家長、親戚、祖父母）？

對我來說圖書品質是最重要的，因為我們對讀者幾乎毫無所知。若詢問小朋友或家長想看什麼書，他們會提到剛買的小熊故事書、聽過的怪獸書、或是有關直升機或鴨子的書。讀者總想要和與個人偏好類似的作品，但出版社希望能為大小讀者創造驚喜。認真的出版者總想挑戰新領域，希望打破疆界、發掘未知空間。好的出版商就像拓荒者。

出版商與插畫展等活動的關係為何？

每年情況大不相同。有時我花很多時間逐幅瀏覽，還不時筆記，最後卻沒聯絡任何人。有時我忙著和來自世界各地的出版社、版權經紀人見面，完全錯過展覽。但這些展覽或藝術學院的展出會提出新觀點，激發你的新想法。

孩童應該避開戰爭、死亡、失去等敏感題材，或該以繪本做為接觸管道？

這是個大哉問。有些書籍為特定議題而作，但圖畫並不精美、文字也不動人，我很討厭這些作品，儘管市場需求很大，但我不想出版這些書。對我來說圖書品質是最重要的。我相信孩童能面對這些題材，我想向他們呈現世界多麼美好，但不想讓他們以為世上完美無瑕。對於這些人生中的議題，透過藝術是絕佳的途徑，細膩又熱情，幽默又充滿淚水與歡笑。我不想嚇壞孩子，而是幫助他們更堅強、更有自信。藉由藝術家與詩人的詮釋，創造最棒的圖書來認識這些議題。

您曾提到在創作童書時，面對種種關卡和禁忌，有時可能會自我設限。要如何避免畫地自限呢？

我當時提到的是美國市場的情況，我的所有繪本都先在美國發行，很幸運有這麼豐沛的養分，供我發展自己的想法與風格，如果在其他地方，恐怕沒有機會將我對圖畫書的熱情轉化為正職。很感謝編輯賞識這些作品，特別是最初發掘我的Frances Foster。美國市場當然也有另一面，相較於其他西方國家的童書出版，如德國、法國、義大利，美國童書大多相當溫和。當然還是有例外，但整體而言，美國市場裡鮮少觸及人們覺得不適合孩童的題材，如死亡、性、戰爭、暴力、憂鬱等；若書籍裡出現上述主題，通常經過各種調整與包裝，使用相當保守的語言，或是相當平淡的圖像。社會普遍認為，孩童不該接觸到現實人生，但我認為這種想法大錯特錯，也等同於欺瞞，童書當然不該包括色情或無謂的暴力情節，但若符合故事發展，也不應刻意迴避令人不快的場景。自我設限的情況始終存在，也可能難以察覺。不管寫故事或畫插圖，我們都期望毫無爭議，或被迫政治正確，但為了最佳創作，更應該要如實表達自我的想法。

創作童書時，是否會設想最適合的讀者樣貌？

絕對不會，我完全不考慮讀者，作者若太過在意讀者是誰，成品一定會很老套。

是否有哪一本你很想參與卻無緣合作的繪本？為什麼？

我敬仰許多作家與插畫家，也珍愛他們的作品。我通常喜歡獨樹一格的作品，畫面美麗但不炫技。我很排斥一味追求流行的作者，也不喜歡技巧平庸卻畫風誇大的插畫家。溫馨、真誠、帶點反諷，是我偏愛的圖書特質。

Arnold Lobel的《青蛙與蟾蜍》（Frog and Toad）系列總是意味深長、風趣幽默，令人愛不釋手，插畫充分呼應文字風格，兼具憂鬱及療癒色彩。其他如William Steig、Maurice Sendak、Tomi Ungerer、Edward Gorey等，都創作出不斷啟發我、提醒我謙卑的佳作。

若只能選一本書，我大概會挑 Wolf Erlbruch的《當鴨子遇見死神》（Duck, Death and the Tulip）。這本書前所未見，是給孩童欣賞的死亡之舞，原創、震撼、甜美、慈悲、哀傷、撫慰等元素兼備，創作時謹守分寸與品味，若有機會經手類似的書籍，我會非常榮幸。

"LA FRANCE QUI GUEULE!," EDITION MILAN. PARIS. 2015
"50 DÉCORS 50 FILMS À DEVINER." EDITION MILAN. PARIS. 2015

2

3

4

5

義大利 Italy • *Macerata, 18 May 1986*

「在…一起玩吧！」Let's play in... • 數位拼貼 • Non fiction

1 在阿姆斯特丹。　2 在波爾圖。　3 在波爾沃。　4 在布宜諾斯艾利斯。　5 在舊金山。

FRANCESCO GIUSTOZZI

FRANCESCOGIUSTOZZI.BLOGSPOT.IT

francesco.giustozzi@hotmail.it • 0039 3331385337

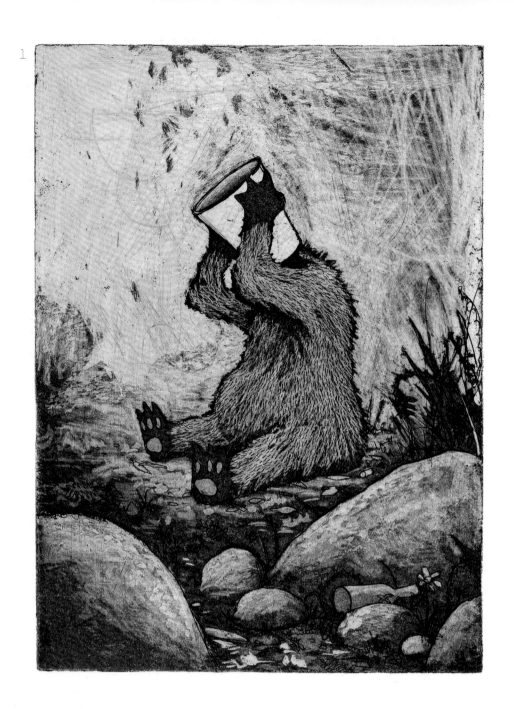

"PIKE." BARRINGTON STOKE. EDINBURGH. 2015
"THE FALL." BARRINGTON STOKE. EDINBURGH. 2015
"FESTIVAL PÅ SLOTTET THOUFVE." OPAL. STOCKHOLM. 2015
"SAGAN OM HALVDAN HÅRDE." HIRSCHFELD MEDIA. MALMÖ 2014
"HERR FIKONHATT OCH SLOTTET THOUFVE." OPAL. STOCKHOLM. 2014
"JULIA AND THE TRIPLE C." RATATOSK PUBLISH. LONDON. 2014
"BROOK. BARRINGTON STOKE." EDINBURGH. 2013
"TURE TORSK. TORSDAG." LINDSKOG FÖRLAG. LUND. 2012
"HUSET DÄR HUMLORNA BOR." OPAL. STOCKHOLM. 2012
"LES MISERABLES." AGA WORLD CO.LTD. SEOUL. 2011
"SJUNG FÖR MIG PAPPA." OPAL. STOCKHOLM. 2011
"THE GIFT OF THE MAGI." AGA WORLD CO.LTD. SEOUL. 2010
"SIMMA LUGNT MÖRTEN MAUD." OPAL. STOCKHOLM. 2009
"OVER THE HIMALAYAS." YEOWON MEDIA. SEOUL. 2008
"DOODLE AT WORK." MICHAEL O'MARA BOOKS. LONDON. 2007
"GÅ OCH BADA MISTER RÄF!." OPAL. STOCKHOLM. 2007
"THE SNOT BOOK." RATATOSK PUBLISHING. LONDON. 2006

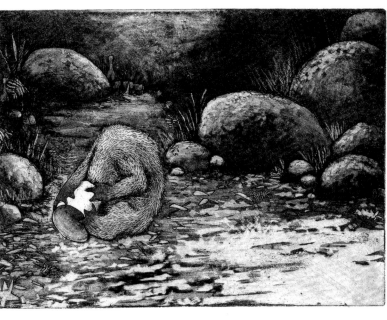

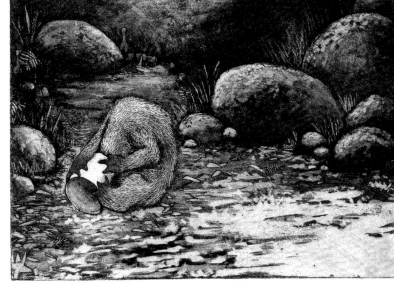

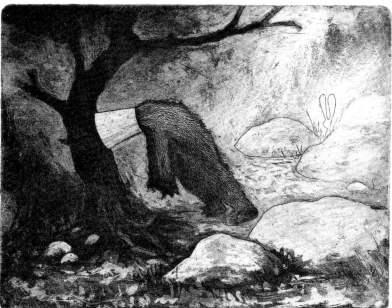

4　兔子
3　頭卡在罐子裡的熊三
2　頭卡在罐子裡的熊二
1　頭卡在罐子裡的熊一

STAFFAN GNOSSPELIUS

GNOSSPELIUS.COM

「頭卡在罐子裡的熊」Bear with cone of his head

蝕刻版畫・Fiction

瑞典 Sweden • *Lund, 24 May 1976*

staffan@gnosspelius.com • 0044 7984 969 112

2

5

3

2 和鄰居奶奶打招呼、得到一顆糖好快樂　3 認識巷弄裡的貓咪、蝴蝶和所有事物很新鮮、有時候有點可怕

4 晚上回家路上的巷弄看起來和白天很像、但是一場全新的冒險　5 相似的巷弄在夜晚變得新鮮而神祕、甚至像在夢境裡一樣…

HEY JIN GO

「回家路上」On the way home・數位拼貼・Fiction

韓國 South Korea・Seoul, 1 October 1969

ani4395@naver.com・0082 01 62554395

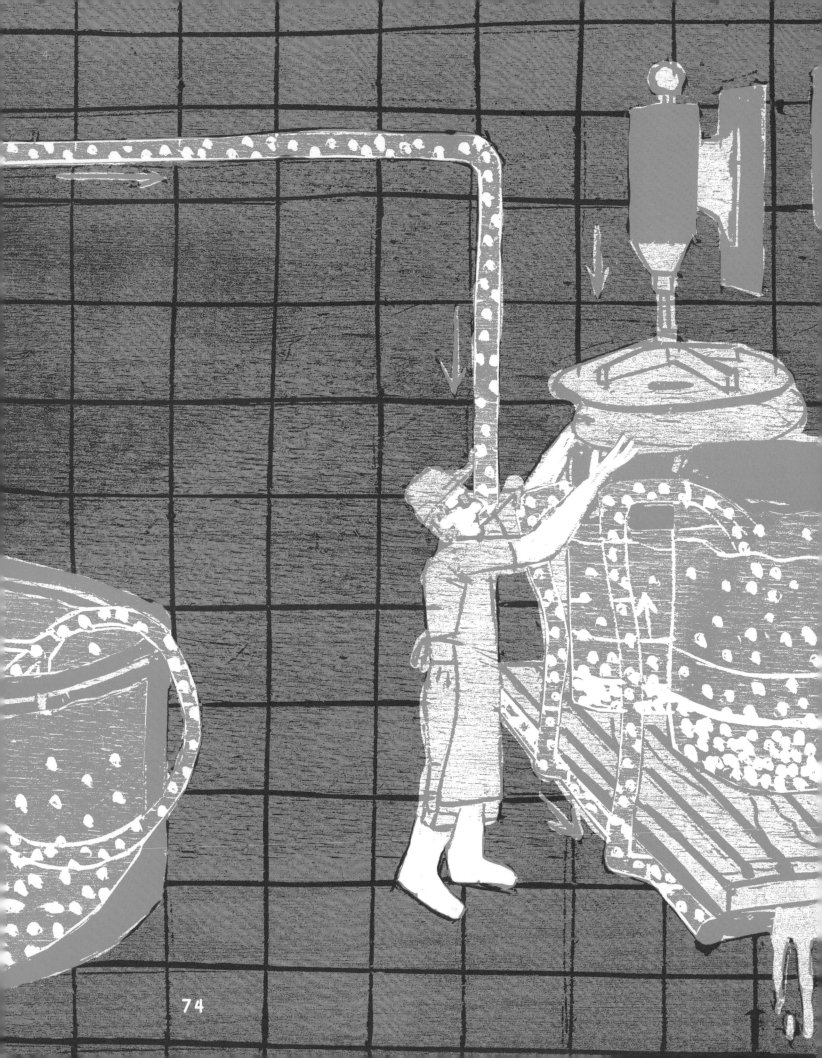

1 草是怎麼變成牛奶的⋯　2 牛奶運送員取得牛奶、把它們運到了起司工廠。

3 嗨，我是牛奶罐，這裡是起司工廠。　4 凝固的牛奶被灌入模型。

MIRA GYSI
MIRA-GYSI.CH

「乳牛、牛奶罐和起司」The cow, the kettle and the cheese

木版畫、數位媒材 • Fiction

瑞士 Switzerland • *Luzern, 20 June 1989*

mira.gysi@gmail.com • 0041 788583365

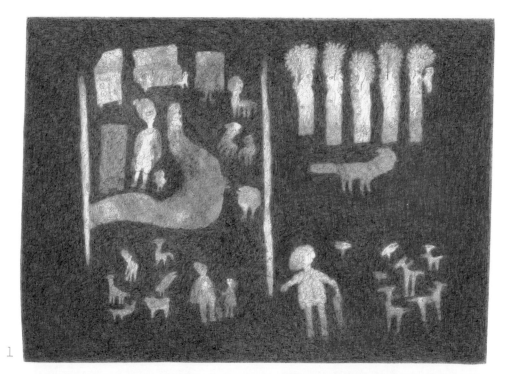

1

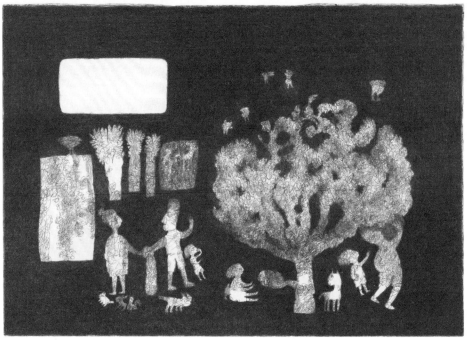

2

"KALESKEH." SHABAVIZ PUBLISHING COMPANY. TEHRAN. 2016
"OLAGHE HIZOMSHEKAN." SHABAVIZ PUBLISHING COMPANY.TEHRAN. 2012
"NIMROOZ." SHABAVIZ PUBLISHING COMPANY. TEHRAN. 2011
"ROUBAHI KE GOOL KHORD." SHABAVIZ PUBLISHING COMPANY. TEHRAN. 2004
"HAMASEYE SIAVASH." SHABAVIZ PUBLISHING COMPANY. TEHRAN. 2003
"BANAFSHE KOCHOLO." SHABAVIZ PUBLISHING COMPANY. TEHRAN. 2001
"DO SHOGHAL." SHABAVIZ PUBLISHING COMPANY. TEHRAN. 2000
"NAZNAZI." SHABAVIZ PUBLISHING COMPANY. TEHRAN. 2000
"KHABE KOUTAH." SHABAVIZ PUBLISHING COMPANY. TEHRAN. 1998
"DERAKHTE DANESH." SHABAVIZ PUBLISHING COMPANY. TEHRAN. 1992
"DERAKHTE ABI." SHABAVIZ PUBLISHING COMPANY. TEHRAN. 1992
"RANGIN KAMAN." SHABAVIZ PUBLISHING COMPANY. TEHRAN. 1992
"ZAMIN." SHABAVIZ PUBLISHING COMPANY. TEHRAN. 1990
"TOUGHI." SHABAVIZ PUBLISHING COMPANY. TEHRAN. 1989

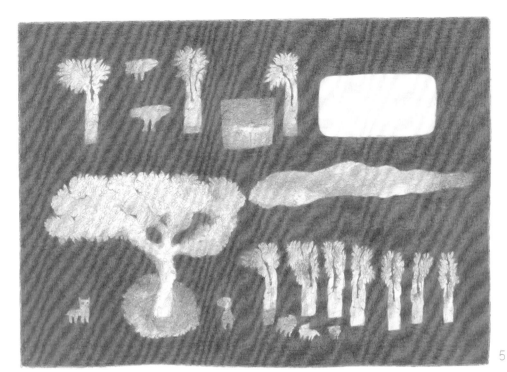

5

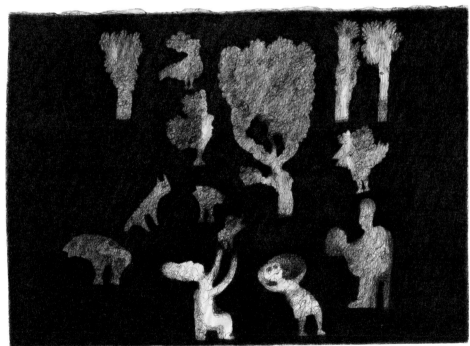

3

1 春天到了。雨季開始。杏花盛放。
3 秋天又到了。大風吹起，吹走了杏樹葉。
2 夏天到了。杏花結成了杏仁。我們到院庭撿拾地上的杏仁。
5 春天又到了。我打開窗戶，爸爸又說了一個新的故事。

ZHILA HODAEE
SHABAVIZ.COM

「春天」Spring time · 原子筆 · Fiction
Shabaviz Publishing Company, Tehran, to be published
伊朗 Iran · Tehran, 1 October 1954
shabaviz@shabaviz.com · 0098 21 66423995

1 春天到了。雨季開始。杏花盛放。　2 夏天到了。杏花結成了杏仁。我們到院庭撿拾地上的杏仁。
3 秋天又到了。大風吹起，吹走了杏樹葉。　5 春天又到了。我打開窗戶，爸爸又說了一個新的故事。

ZHILA HODAEE
SHABAVIZ.COM

「春天」Spring time · 原子筆 · Fiction
Shabaviz Publishing Company, Tehran, to be published
伊朗 Iran · Tehran, 1 October 1954
shabaviz@shabaviz.com · 0098 21 66423995

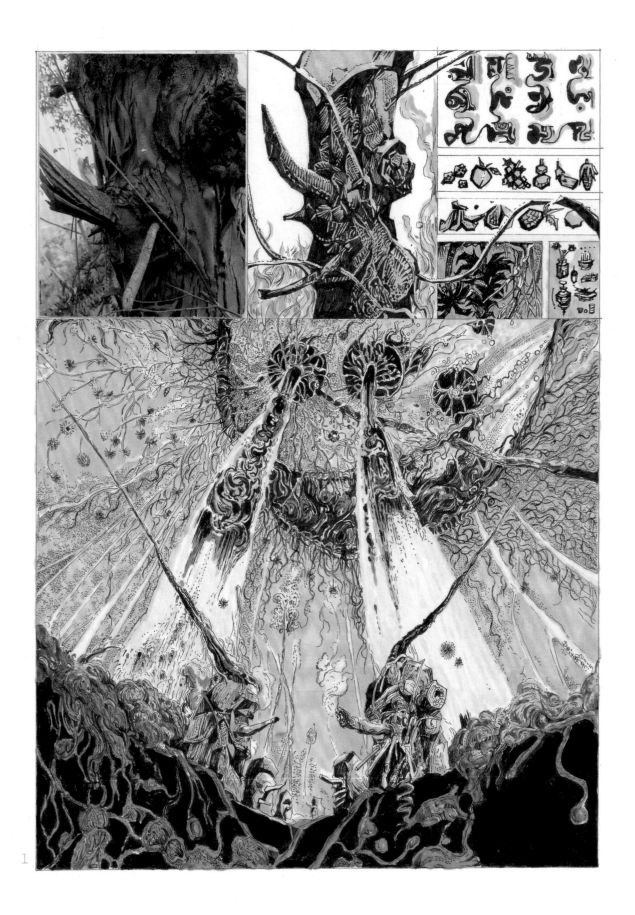

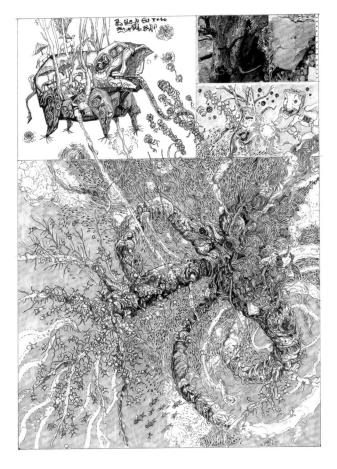

2

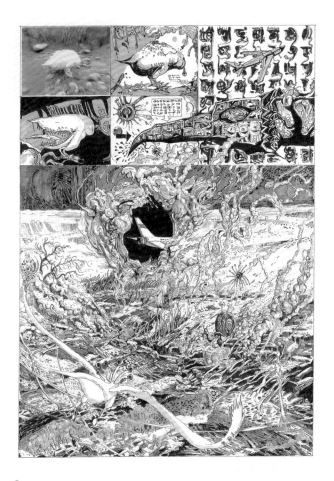

3

黃朝貴
CHAOGUI HUANG

「史前文明：我的故鄉」 Prehistoric civilization: my hometown

鉛筆、原子筆、麥克筆、照片拼貼 • Fiction

中國 China • *Nanning, 16 March 1984*

hcgsss@qq.com • 0086 15877155084

CAMBRIDGE SCHOOL OF ART
DIRECTOR: MARTIN SALISBURY
COORDINATOR: PAM SMY

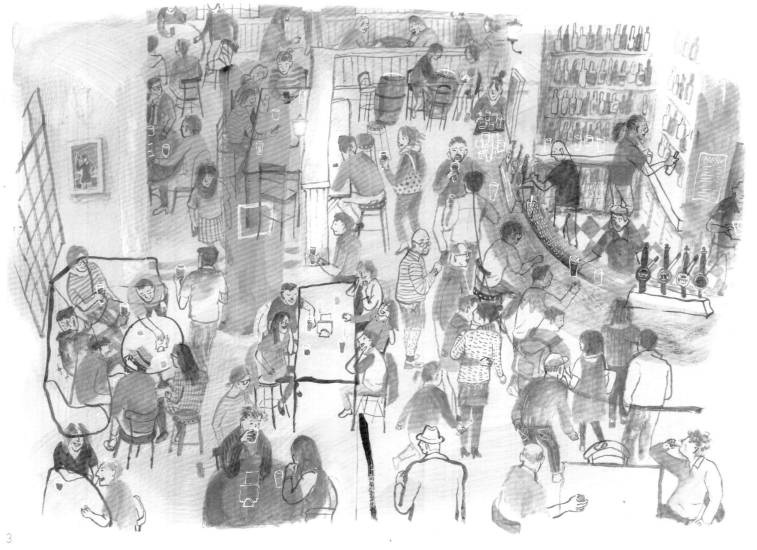

3

5

黃雅玲
YA LING HUANG

「月亮人」The Moon Man・水彩、混合技法・Fiction

臺灣 Taiwan・*Tainan, 27 December 1987*

meiiiiyaaa@gmail.com・0044 7513481555

2

3

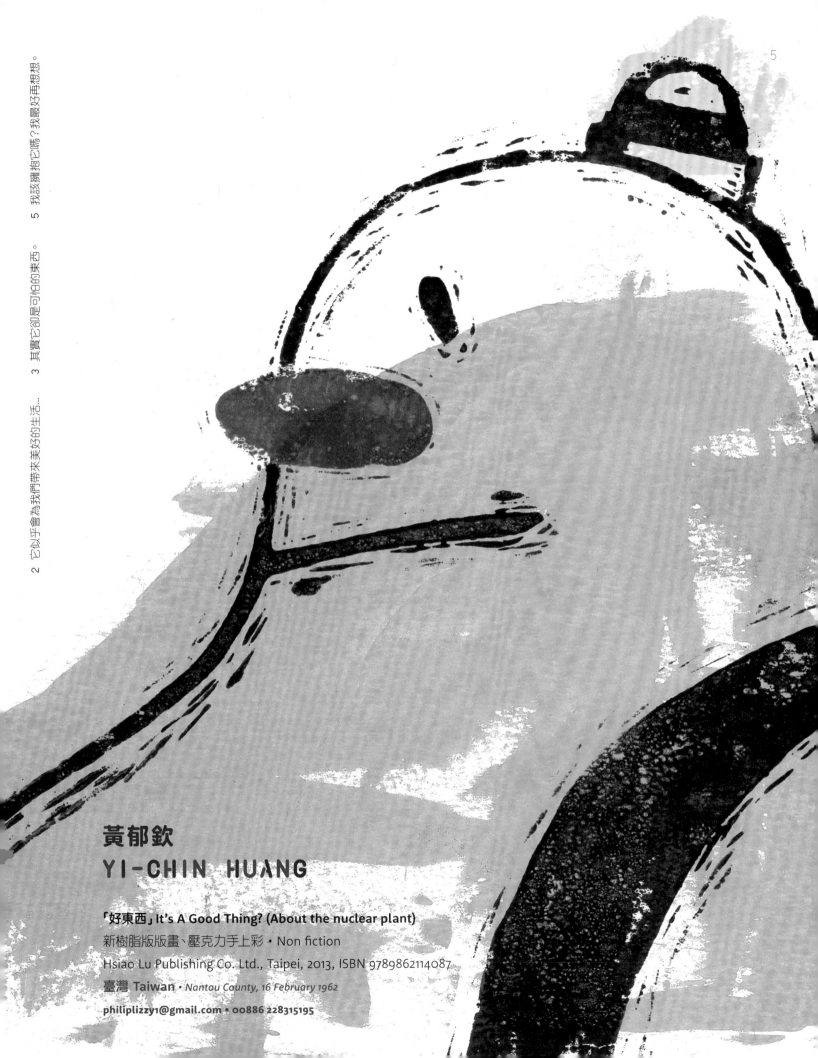

2 它似乎會為我們帶來美好的生活… 3 其實它卻是可怕的東西。 5 我該擁抱它嗎？我最好再再想。

黃郁欽
YI-CHIN HUANG

「好東西」It's A Good Thing? (About the nuclear plant)
新樹脂版版畫、壓克力手上彩 • Non fiction
Hsiao Lu Publishing Co. Ltd., Taipei, 2013, ISBN 9789862114087
臺灣 Taiwan • *Nantou County, 16 February 1962*

philiplizzy1@gmail.com • 00886 228315195

1

2

稻葉 朋子
TOMOKO INABA

日本 Japan • *Chiba, 25 April 1971*

tomokoinaba.info@gmail.com • 0081 9017741781

「街道製作」City plan・鉛筆、壓克力顏料、數位媒材・Fiction

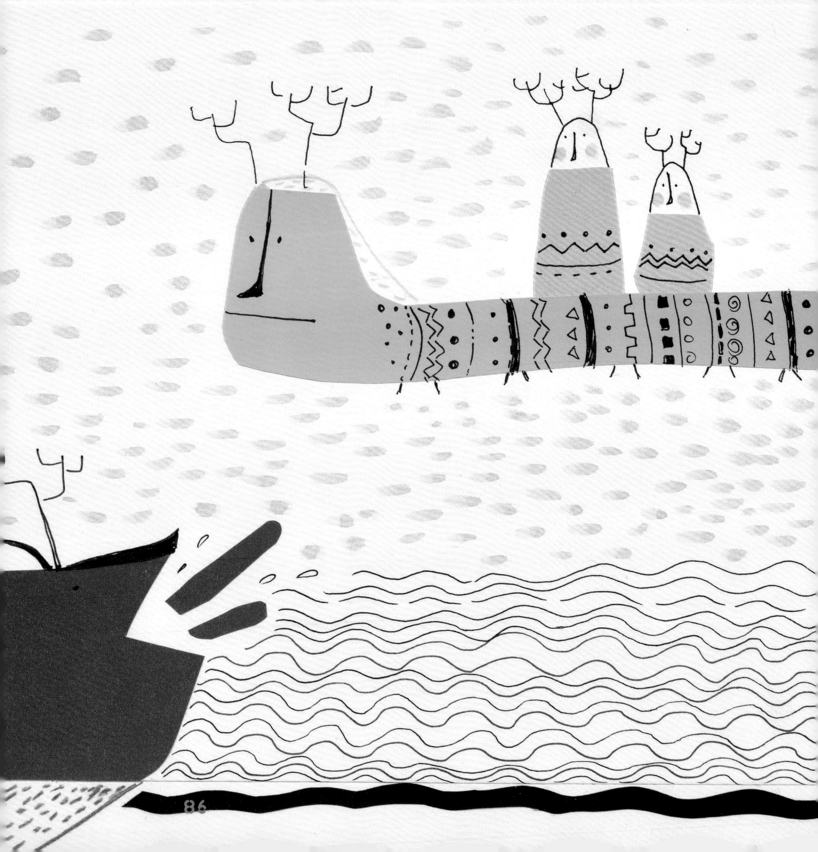

2

4

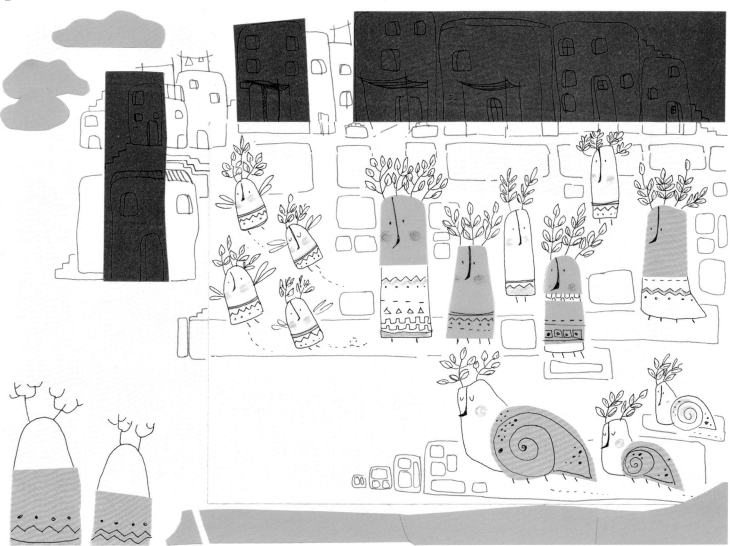

5

ADRIANA ISABEL JUÁREZ PUGLISI
ADRIANAJ16.BLOGSPOT.COM

「無題」**Untitled** ・ 墨水、拼貼・ Fiction

西班牙 **Spain** ・ *Buenos Aires, 16 November 1961*

adribel16@gmail.com ・ 0034 657784374

4

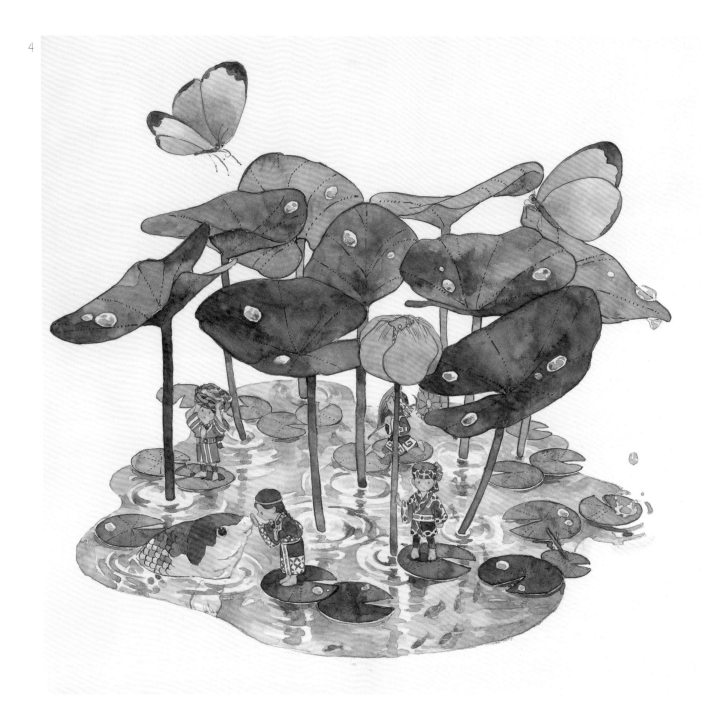

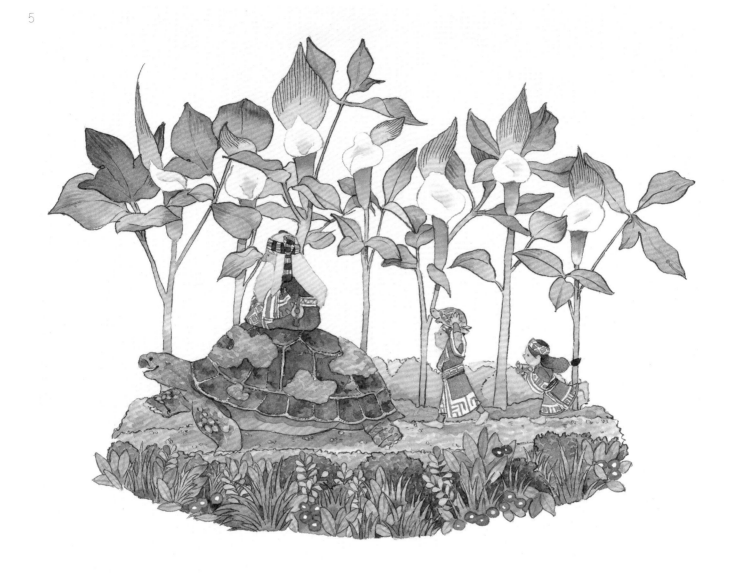

川崎 名司生
NATSUKI KAWASAKI

「克魯波克魯」Korpokkur・水墨、透明水彩・Fiction

日本 Japan・Akashi Hyogo, 25 July 1992

knarita@g-arrow.co.jp・0081 9030341226

3

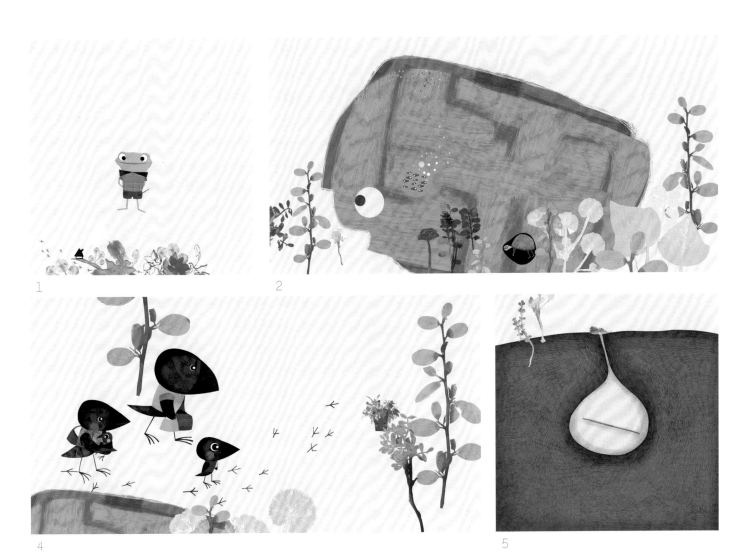

1

2

4

5

1 青蛙先生有一根魔杖，他沿著池塘邊走。　2 青蛙先生用魔杖實現了他好多夢想，他把人們都變成池塘。　3 大樹生氣的時候，青蛙先生就把它變小。

4 烏鴉一家人回家的時候卻找不到他們的樹屋了。　5 烏鴉一家把一切回復原狀，青蛙先生藏起他的魔杖，和他們作好朋友。

SARA KHARAMAN

「青蛙先生」 **Mr. Frog** ・ 混合技法 ・ Fiction

伊朗 **Iran** ・ *Tehran, 18 November 1982*

sara.khoraman@gmail.com ・ 0098 2122513154

1

2

5

3

4

1 鎮上有許多小店，有一間在作窗框，有一間在作小型機械……　2 小店們聚集在一棟老建築裡，人們在那裏買螺絲根回家　3 店家的外觀組成街道的樣子　4 水管店的外觀　5 夜晚店的電燈工廠

EUNHEE KIM

「平凡的店家」The ordinary houses · 油性筆、鉛筆 · Non fiction

韓國 South Korea · *Seoul, 27 October 1978*

eunnyred@gmail.com · 0082 1023778206

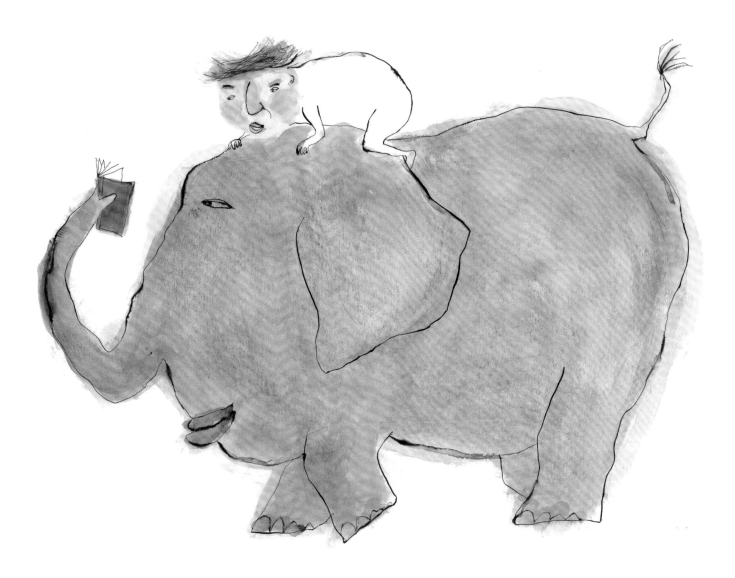

1

5

コチミ
KOTIMI / MICHIKO CHAPUIS
KOTIMI.WORDPRESS.COM

「讀書」Reading・墨汁、不透明水彩・Fiction

日本 Japan・*Tokyo, 22 July 1964*

kotimi@free.fr・0033 1 46667549

"A HOME FOR GULLY." OXFORD UNIVERSITY PRESS. OXFORD. TO BE PUBLISHED
"THE GREAT CHOCOPLOT." CHICKEN HOUSE. FROME - SOMERSET. 2016
"EN PATUFET." CRUÏLLA - SM. BARCELONA. 2015

"IF EVERYTHING WERE PINK." LITTLE SIMON OF SIMON&SCHUSTER. NEW YORK. 2015

2

3

5

LALALIMOLA / SANDRA NAVARRO

LALALIMOLA.COM

「GAGA爺爺」Vovô Gagà・數位媒材、矢量圖形・Fiction

Editora Moderna, São Paulo, 2015, ISBN 9788516098483

西班牙 Spain・*Valencia, 11 October 1984*

info@lalalimola.com・0034 665 533 571

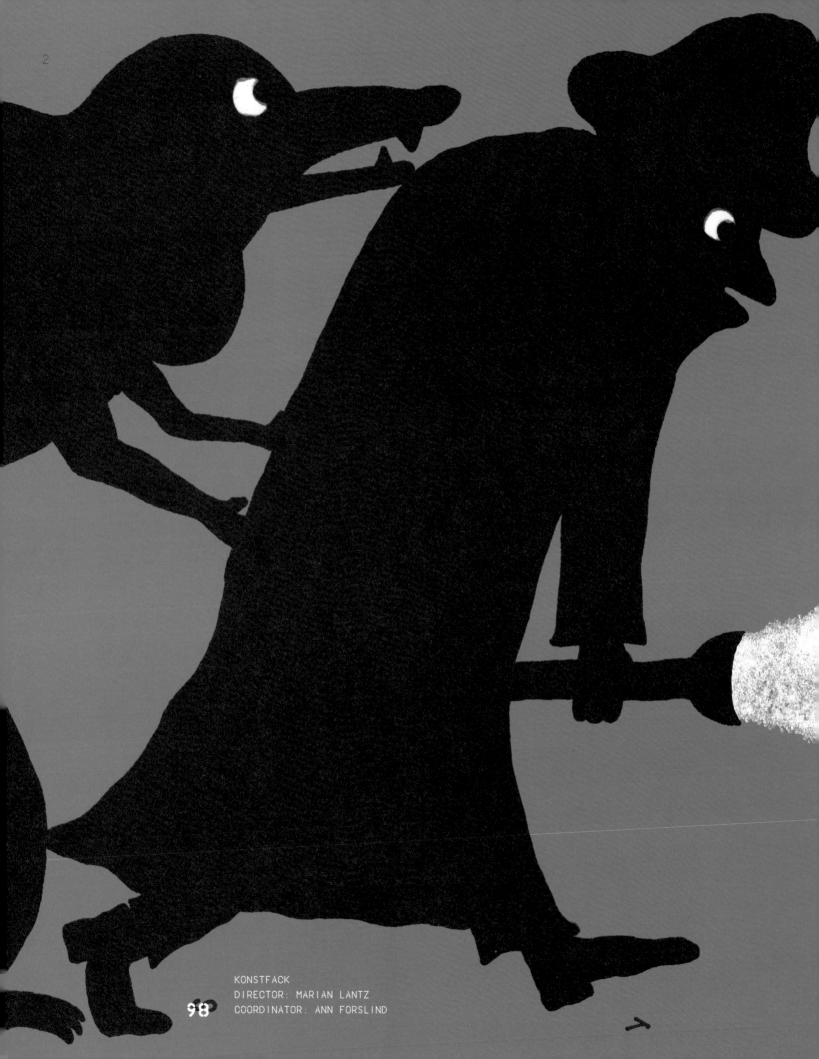

KONSTFACK
DIRECTOR: MARIAN LANTZ
COORDINATOR: ANN FORSLIND

「字母小偷」The Letterthief・壓克力顏料、水彩、數位媒材　・Fiction

瑞典 Sweden・*Stockholm, 23 June 1988*

laurin.oskar@gmail.com・0046 0739333993

OSKAR LAURIN

OSKARLAURIN.SE

對插畫家而言，風格與構想何者較重要？

個人風格對插畫家來說是最重要的元素。若創作圖畫書，好的構想也很必要，不過我創作插畫時，並不會刻意堅守某一種風格。

若突然想到什麼適合圖畫書的想法，我腦中的藝術總監和插畫家兩種角色會相互討論，決定何種風格最為適合，因此我創作的圖畫書風格不盡相同。

但現在回顧我出版過的三十幾本圖畫書，卻不覺得風格南轅北轍，畢竟一切都來自同一位創作者，展現我獨特的風格。若為真心喜歡的內容創作，差異或許不會那麼大，而我所謂的風格，正是為每本書創作最適合的圖畫。

插畫家若還在摸索個人風格，我建議他們不要勉強自己，重點是持續創作、持續動筆，或許會受他人影響、會受流行趨勢左右，但在十幾二十年後，你會留下屬於你的插畫創作方式，若秉持這個信念，或許能幫助各位在生涯中探索各種可能性。

身為插畫家，您的美學及文化素養來自何處？

我對當代藝術或圖畫書興趣不大，或許是因為前人遺留的作品如此豐富，或許是因為從小耳濡目染。我很喜歡俄國在1920年代出版的圖畫書、建構主義、未來主義，近期也受後現代風格吸引。我並不認為應該一味模仿前人，既然活在當下，能夠掌握過往流派的本質並融入現實世界是很重要的事。面對新事物時，人通常不會立刻接受，前人打造未來時，總受到祖先影響，因此也鼓勵各位從歷史中學習。

兒童插畫是否各國風格迥異？是否或多或少能從地域或是文化區域辨識出？或是也因為全球化而趨於一致？

現在發生的種種都很精彩，拜網路與社群服務之賜，同類型的設計與插畫會同時席捲全球，這是浮現我腦海中的第一幅景象。另一方面，由於一切都垂手可得，人們對喜愛的事物不再那麼迫切渴望，日本新生代似乎對其他國家都不太感興趣，年輕插畫家主要受到從小接觸的漫畫風格影響，這未必是件壞事，甚至可能會形成全球風潮。

插畫家最重要的必備條件為何？

我們先區別藝術家與插畫家的差異，對藝術家來說，客戶或許只有自己，但插畫家還必須服務他人。設計與出版一本書涉及許多人，即便自己對構想深具信心，後續發展卻未必順利，甚至可能重新畫過。因此你必須保持彈性，願意與他人討論出不同的結果。

您的作品並非多為兒童而作。優秀插畫家和優秀兒童插畫家有何差異？

對編輯或漫畫家而言，這兩種行業和市場大不相同。但若想成功，其實目標相去不遠，都希望與觀眾、故事、媒介產生共鳴，而傑出的藝術家或作者，應該在兩方面都能表現出色。好的說書人能感動人心，作品也會有自己的力量，能夠吸引讀者、與讀者交流，尤其若是很棒的童書，讀者會把自己投射在人物或故事情節之中，這種互動與敘事風格能夠啟發心智。優秀的插畫家之所以與眾不同，是因為他們能表達獨到見解，讓讀者身歷其境，彷彿週遭世界已隱形、手中書本已消失。無論讀者的年齡、職業或習慣有何不同，一流作品都能如此感動人心。

您在創作插畫時，曾獲得什麼很棒的建議？

這些年來，我獲得好多寶貴建言。如果是要送給新銳插畫家的一句話，我想起自己初入業界時衝勁十足，有人提醒過我，「你有一輩子可以搞砸創作生涯，無需著急。每個人都會找到自己的路和聲音。你會找到它，或是它會找到你。」我忘了是誰告訴我的，但的確讓我在年輕、充滿幹勁時能記得，應該專注於作品本身，而非想著立即成名，成就會隨著時間而來。我建議年輕藝術家以作品為先，身為用圖像說故事的人，作品與技巧才是長期脫穎而出的關鍵。

個人創作風格是否也可能讓插畫家受限其中？

我相信每位藝術家心中都有堅定信念，專業技能可持續培養與精進，但繪畫方式、在紙上記錄與呈現腦中想像、將故事轉化為圖像，每個人各有不同，對於有才華的成功插畫家來說，改變風格或創作策略不成問題。

但如果人云亦云，或多年來未曾提升或培養藝術技巧，個人創作風格確實會成束縛。我不想原地踏步或千篇一律地處理各種題材，筆墨是我鍾愛的媒材，但這絕不是唯一。我總想在說故事的技巧上更進步，只在意運用何種方式、風格或技巧，能夠最清楚地傳達故事。若能真誠創作，在解決問題或描述故事時，獨特風格自然流露其中，這也正是讀者、出版商、藝術總監感興趣之處。大家好奇你如何看待事物、採取何種策略、透過各種媒介表達的想法，而不只是你使用的工具或技巧。假使作品淺薄與生硬，創作風格的確是種束縛。

Poland

New Zealand

Mexico

ÉCOLE NATIONALE SUPÉRIEURE DES ARTS DÉCORATIFS
DIRECTOR: MARC PARTOUCHE
104 COORDINATORS: XAVIER PANGAUD / LAURENT CORVAISIER

1

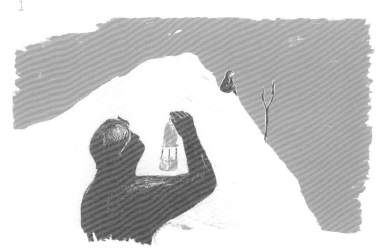

4

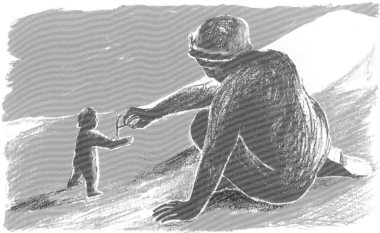

5

CLAIRE LE GAL

「爸爸的矸石山」The dad's coal tip・絹印版畫・Fiction

法國 France・Lens, 2 June 1993

claire.le.gal@live.fr・0033 669765872

2

3

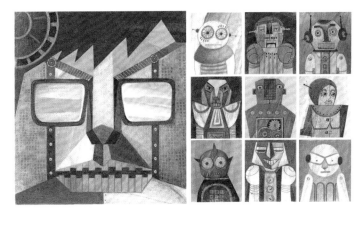

4

5

2 坐著各自的交通工具前往公司　3 轟轟轟 在各自的崗位工作著

5 被設定在各自的崗位上，人們無意識的成為機器人

4 滋滋滋 敲敲打打 人類變成了機器人

JI-YEON LEE

「變形機器人：時鐘滴答模式」Tick tock form-changing robot・數位媒材・Fiction

韓國 South Korea・*Suwon, 27 November 1978*

the3sea@naver.com・0082 10 32674070

1

2

3

4

ÉCOLE SUPÉRIEURE D'ARTS ET MÉDIAS DE CAEN/CHERBOURG
DIRECTOR: MARC ERIC LENGEREAU
COORDINATOR: TANYA RODGERS

1 粉紅帽子　2 粉紅、黃色、橘色帽子和淡粉色構型　3 粉紅、黃色、橘色帽子、淡粉色構型、藍色安全帽、紫色帽子

4 粉紅、黃色、橘色帽子、淡粉色構型、藍色安全帽、紫色帽子、粉色和藍色圓形織網　5 粉紅、黃、橘、淡粉、藍、紫色圓形織網、白色帽子

VALENTINE LESPINASSE DE CAPÈLE

「在製帽師家，卡爾瓦倫丁」Chez le chapelier, Karl Valentin ・ 絹印版畫・ Fiction

法國 France ・ *Toulouse, 1 December 1993*

v.lespinassedecapele@esam-c2.fr ・ 0033 0635165965

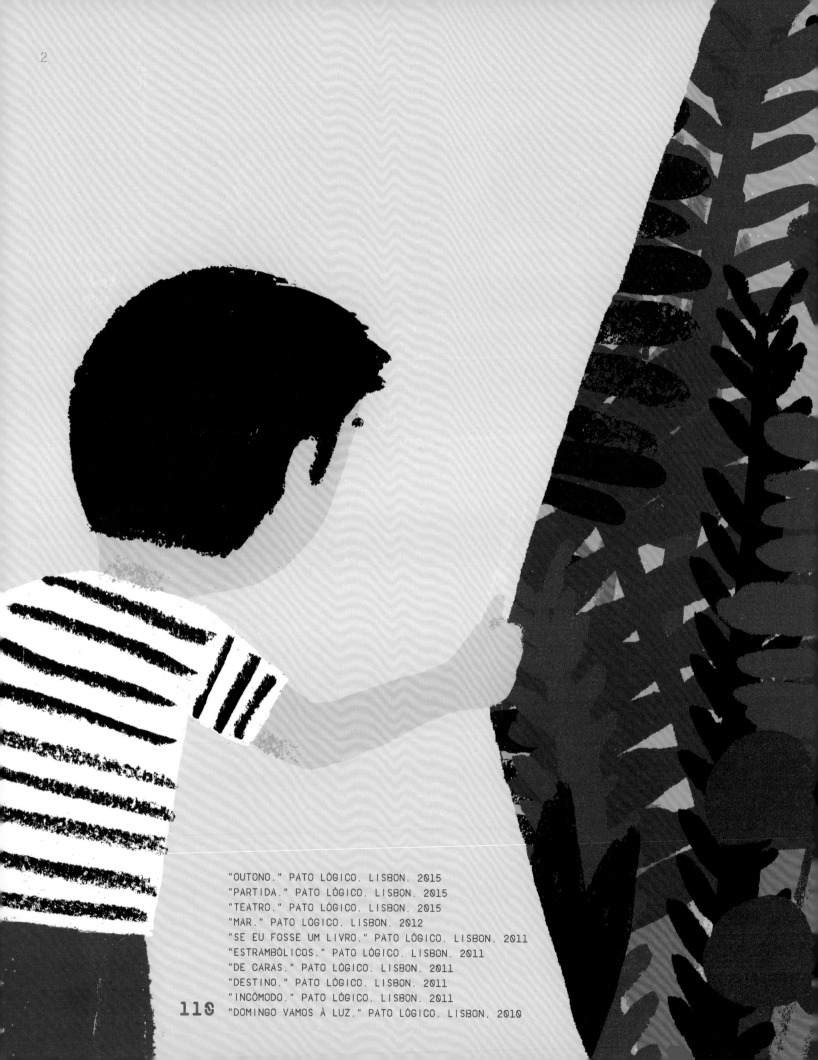

"OUTONO." PATO LÓGICO. LISBON. 2015
"PARTIDA." PATO LÓGICO. LISBON. 2015
"TEATRO." PATO LÓGICO. LISBON. 2015
"MAR." PATO LÓGICO. LISBON. 2012
"SE EU FOSSE UM LIVRO." PATO LÓGICO. LISBON. 2011
"ESTRAMBÓLICOS." PATO LÓGICO. LISBON. 2011
"DE CARAS." PATO LÓGICO. LISBON. 2011
"DESTINO." PATO LÓGICO. LISBON. 2011
"INCÓMODO." PATO LÓGICO. LISBON. 2011
"DOMINGO VAMOS À LUZ." PATO LÓGICO. LISBON. 2010

4

5

3

ANDRÉ LETRIA

ANDRELETRIA.COM

「世界上最大的花」A maior flor do mundo

數位媒材・Fiction

Porto Editora, Oporto, 2015, ISBN 9789720728210

葡萄牙 Portugal・*Lisbon, 2 December 1973*

contacto@pato-logico.com・0035 1213623099

2「我該前進嗎？」 3 那裏只有一棵石南樹和中央的一座小土丘。 4 男孩抄小徑穿越原野。 5 他做的事比他的身體還大上好多。

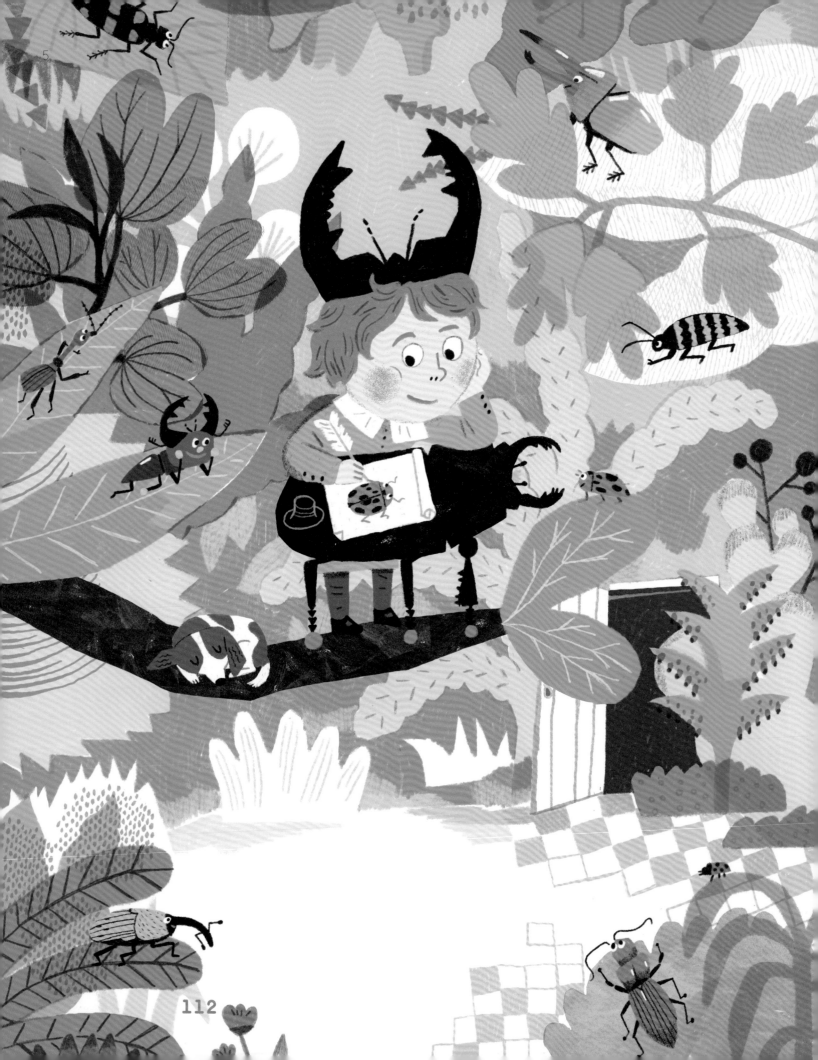

3 亞斯的作品很受大家歡迎，人們使用他畫的甲蟲作為裝飾　　5 他仍然喜歡待在充滿甲蟲的房間內畫畫

黃鈴馨 / 九子
HUANG LING HSING

「亞斯的國王新衣」**The emperor's new clothes** · 數位媒材 · Fiction
臺灣 **Taiwan** · *Taoyuan, 15 October 1985*
hunter741015@gmail.com · 00886 928470099

2

3

4

5

IRATXE LÓPEZ DE MUNÁIN

IRATXEDEMUNAIN.COM

「尋找尼羅河的鱷魚」The crocodile that searched for the Nile river

不透明水彩、色鉛筆 • Fiction

西班牙 Spain • Pamplona, 31 May 1985

iratxelopezdemunain@gmail.com • 0034 697676022

"I PANI D'ORO DELLA VECCHINA."
TOPIPITTORI. MILAN. 2012
"LES POINGS SUR LES ÎLES."
EDITIONS DU ROUERGUE. PARIS. 2011
"LA ASOMBROSA Y VERDADERA
HISTORIA DE UN RATÓN LLAMADO PÉREZ."
SIRUELA. MADRID. 2010
"LA CODA CANTERINA." TOPIPITTORI.
116 MILAN. 2010

VIOLETA LOPIZ
VIOLETALOPIZ.COM

「知己」**Amigos do peito**

麥克筆、鉛筆、混合技法・Fiction

Bruaá Editora, Figueira da Foz, 2014, ISBN 9789898166241

西班牙 **Spain** • *Ibiza, 19 December 1980*

violopiz@yahoo.es • 0049 15204423437

3

「一百萬兆個聖誕老人」Miljoona biljoona joulupukkia

粉蠟筆、數位媒材 • Fiction

Schildts & Söderströms, Helsinki, 2014, ISBN 9789515234223

MARIKA MAIJALA

MARIKAMAIJALA.COM

芬蘭 Finland • *Otava, 7 June 1974*

m.maijala@gmail.com • 00358 445223476

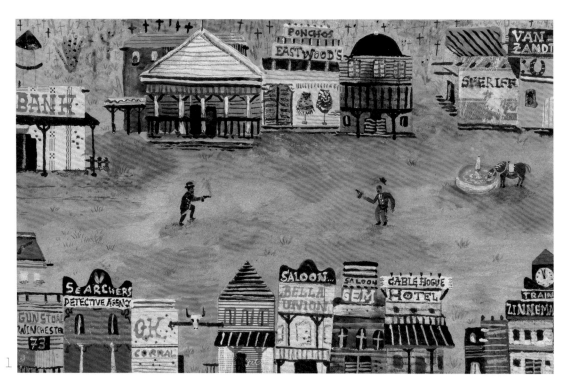

"EL GATO DE BRASIL." EKARÉ. BARCELONA. 2016
"LA METAMORFOSIS." ASTRO REY BOOKS. BARCELONA. 2015
"O TEMPO DO GIGANTE." ORFEU NEGRO. LISBON. 2015

"AHAB Y LA BALLENA BLANCA." EDELVIVES. MADRID. 2014

「西部場景」Western scenes

水彩、鉛筆、墨水、拼貼・Fiction

西班牙 Spain • *Madrid, 28 April 1984*

manuelmarsol@gmail.com • 0034 676339483

MANUEL MARSOL

MANUELMARSOL.COM

1

2

5

3

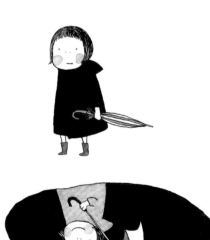

4

三浦 友萌
TOMO MIURA
TOMOMIURA.COM

「我和我們」The other me・墨水、水彩・Fiction
日本 Japan・Tochigi, 5 July 1990
tomomiura75@gmail.com・0081 287373028

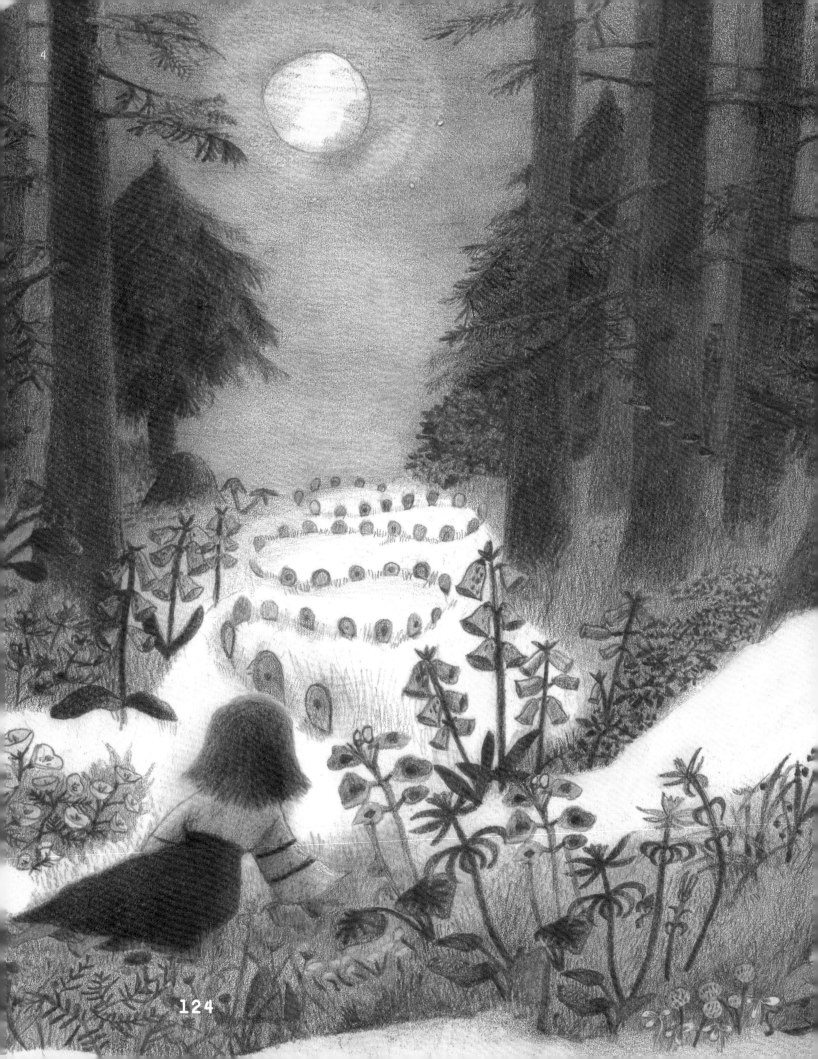

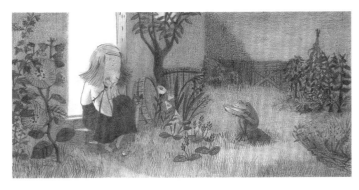

1

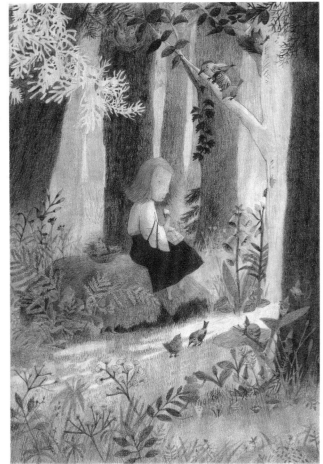

2

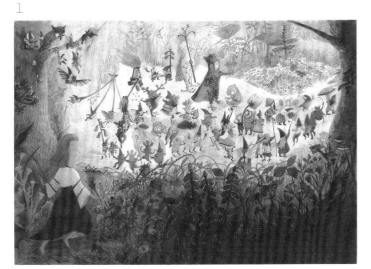

5

深山 まや
MAYA MIYAMA
MAYAMIYAMA.JIMDO.COM

「黛西‧莎拉‧貝絲與夏至祭典」Daisy Sara Beth and Midsummer's Day
噴墨輸出、色鉛筆、原子筆、不透明水彩‧Fiction

日本 Japan • *Tokyo, 19 November 1978*

maya1miyama@gmail.com • 0081 422401601

1 黛西‧莎拉‧貝絲從不忘記每晚餵餵蟾蜍喝牛奶　2 「我很樂意把一些麵包分享給這些小矮人」黛西‧莎拉‧貝絲心想
4 「去找聖豹約翰草，如果妳在夏至夏至找到它，它會是很好的療藥」　5 國王凝視著黛西‧莎拉‧貝絲，他閃耀著金色的權杖指向候地

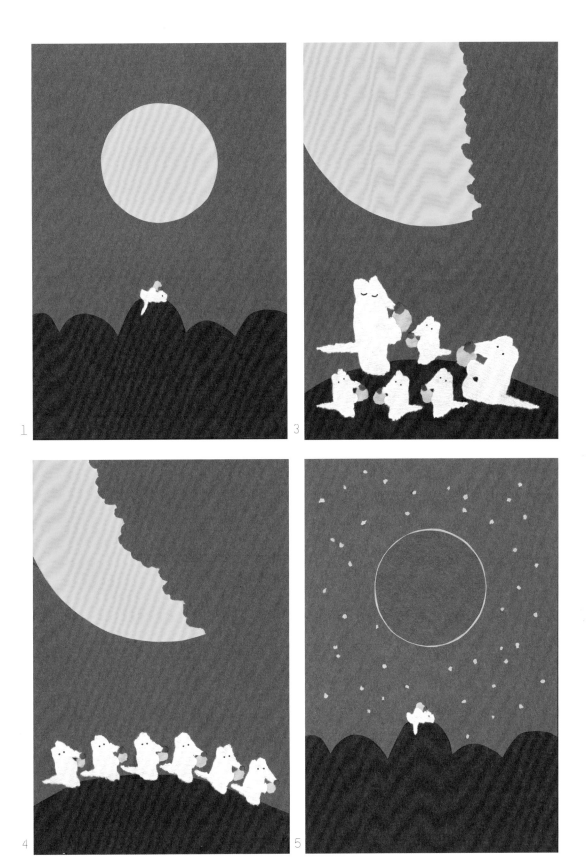

1 如果我就能伸手碰到天上那個超級巨大的起司…　2 我想我會和我未來的妻子一起吃晚餐
3 然後我會和我未來的未來的子子孫孫分享　4 也許我們還可以開一間起司專賣店，跟我們的子子孫孫分享　5 ZZZ

みやうに

MIYAUNI /
YUDAI SUZUKI &
MEGUMI OHTO

「田鼠先生與巨大的起司月亮」**Cheese Moon** • 剪紙、撕紙畫 • Fiction

日本 Japan • *Tokyo, 25 February 1989*　　**日本 Japan** • *Yokohama, 2 December 1988*

hello.miyauni@gmail.com • 0081 8043592703

MIYAUNI.COM

1

3

4　　　　　　5

YEJIN MO

「中間先生的理髮店」 Mr. Middle's Barber Shop・鉛筆・Fiction

韓國 South Korea・Seoul, 1 December 1985

mojin.handke@gmail.com・0082 1056861201

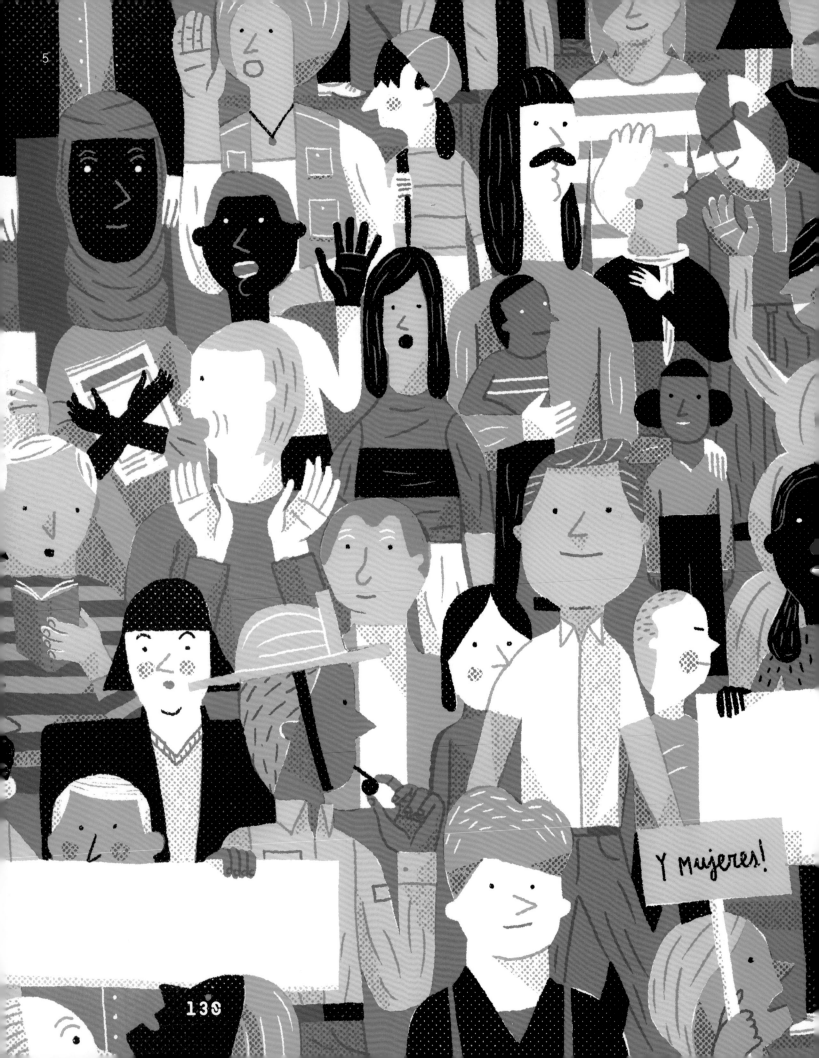

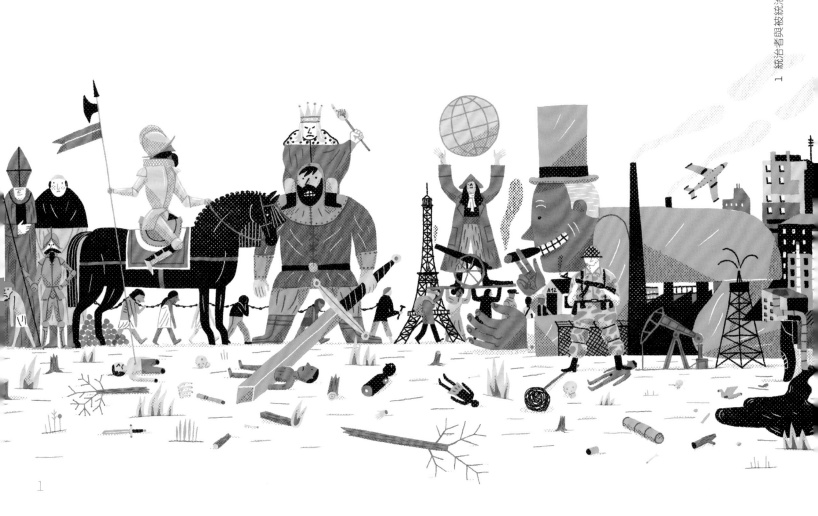

1

「社會階級的存在」**Hay clases sociales**

數位媒材 • Non fiction

Editorial Media Vaca, Valencia, 2015, ISBN 9788494362521

西班牙 Spain • *Barcelona, 16 May 1978*

negrescolor@gmail.com • 0034 636898603

NEGRESCOLOR /
JOAN FERNÀNDEZ VICENTE
NEGRESCOLOR.COM

4

大越 順子
JUNKO OGOSHI

「假日」Holiday · 蝕刻版畫 · Fiction
日本 Japan · *Osaka, 31 March 1985*
cuaek714@occn.zaq.ne.jp · 0081 9078726431

1

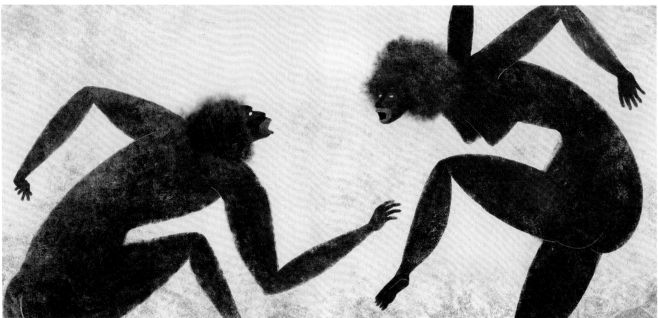

2

"LETRAS AL CARBÓN." EDITORIAL JUVENTUD. BARCELONA. 2015
"JAGUAR. CORAZÓN DE LA MONTAÑA." EDICIONES TECOLOTE/CONACULTA. MEXICO CITY. 2014
134 "LADRÓN DEL FUEGO." EDICIONES TECOLOTE/CONACULTA. MEXICO CITY. 2013

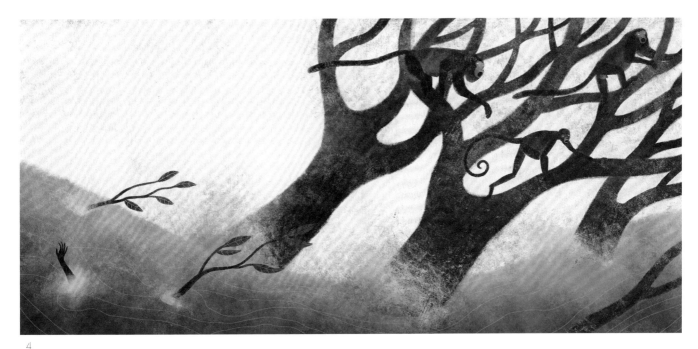

4

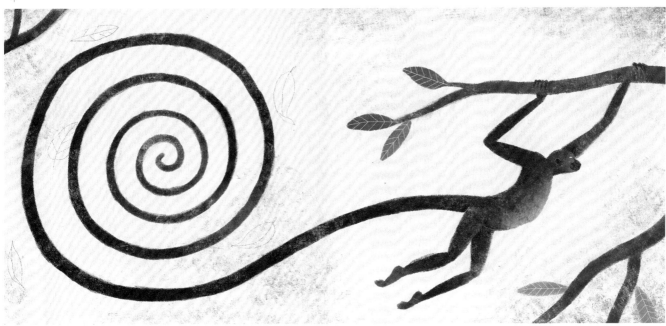

5

JUAN PALOMINO

DEJUANPALOMINO.BLOGSPOT.MX

「猴子‧風之使者」Monos, mensajeros del viento

數位媒材 • Fiction

Ediciones Tecolote/CONACULTA, Mexico City, 2015, ISNB 9786077451570

墨西哥 Mexico• *Mexico City, 23 March 1984*

que.ni.que@gmail.com • 0052 55 56735759

1 男樹人由珊瑚樹創造，女樹人則來自莎草。 2 樹人們只會唱歌跳舞，他們不敬神。
4 大風大雨把他降下來毀滅他們，但有一部份樹人倖存了下來。 5 他們成為了風之使者。

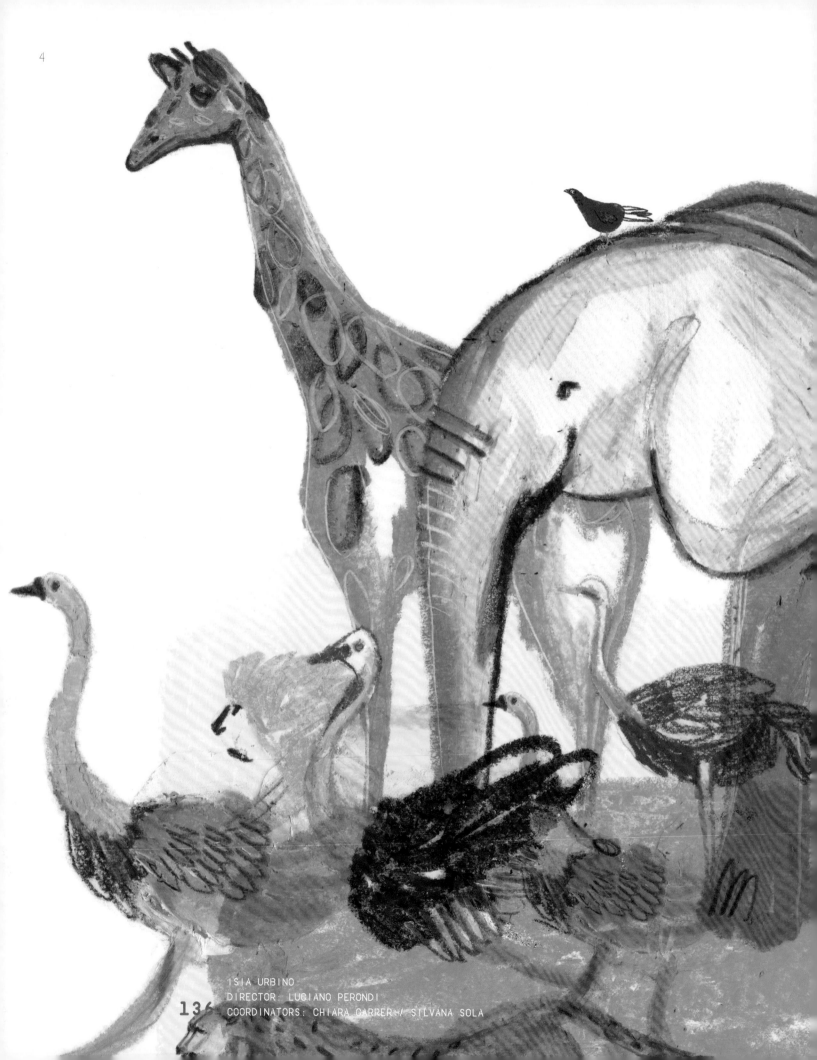

ISIA URBINO
DIRECTOR: LUCIANO PERONDI
COORDINATORS: CHIARA CARRER / SILVANA SOLA

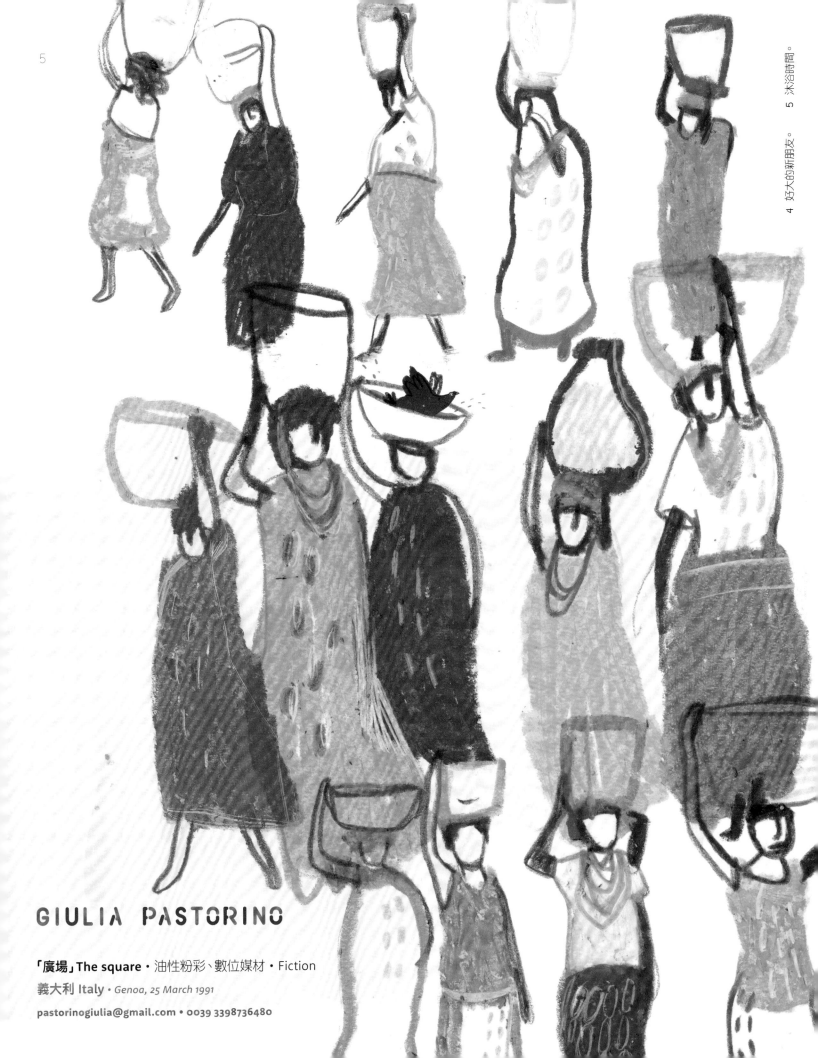

GIULIA PASTORINO

「廣場」The square • 油性粉彩、數位媒材 • Fiction

義大利 Italy • *Genoa, 25 March 1991*

pastorinogiulia@gmail.com • **0039 3398736480**

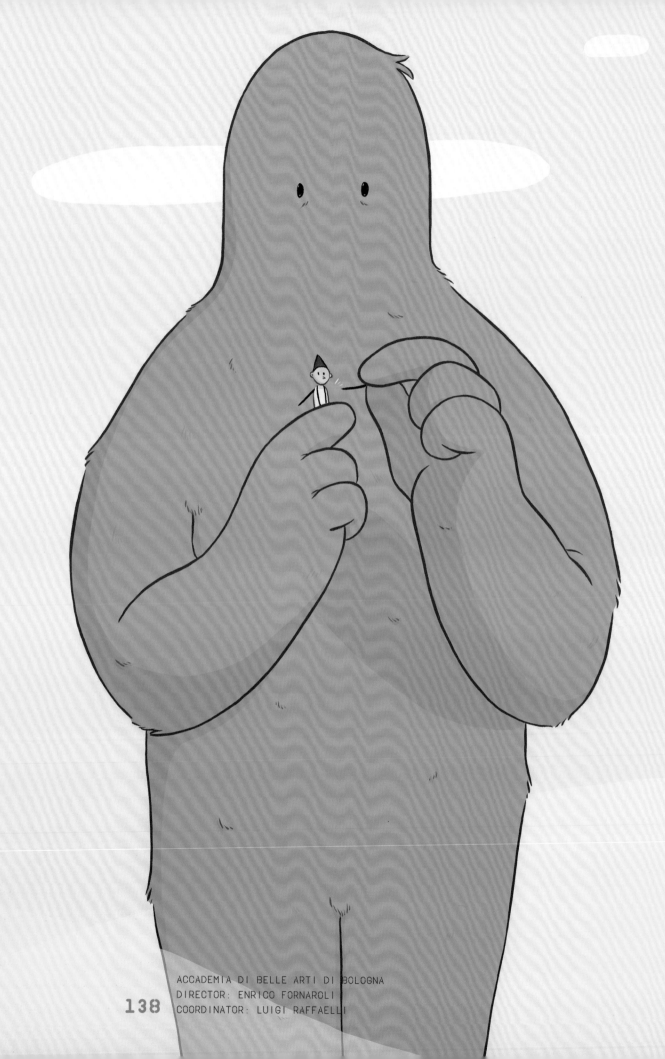

ACCADEMIA DI BELLE ARTI DI BOLOGNA
DIRECTOR: ENRICO FORNAROLI
COORDINATOR: LUIGI RAFFAELLI

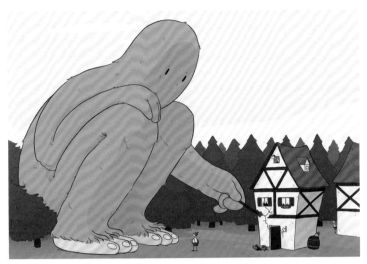

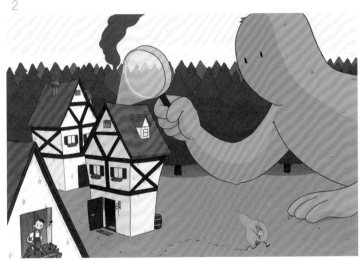

5 就算是巨人也有媽媽。

4 科學實驗。

3 巨人交了朋友。

2 巨人接觸村子。

LINDA PELLICANÒ
LINDAPENNANO.TUMBLR.COM

「小巨人」Il Piccolo Gigante・墨水、數位媒材・Fiction

義大利 Italy・*Messina, 26 June 1994*

lindapillustrator@gmail.com・0039 3273085813

5

ARS IN FABULA MASTER DI ILLUSTRAZIONE EDITORIALE
DIRECTOR AND COORDINATOR: MAURO EVANGELISTA

2

3

4

LUCA PETTARELLI

「山脈」 La Montagna (The mountain) ‧ 鉛筆、油性粉彩 ‧ Non fiction

Rizzoli, Milan, 2015, ISBN 9788817083751

義大利 Italy ‧ *Treia, 30 March 1988*

luca.pettarelli@gmail.com ‧ 0039 3201641182

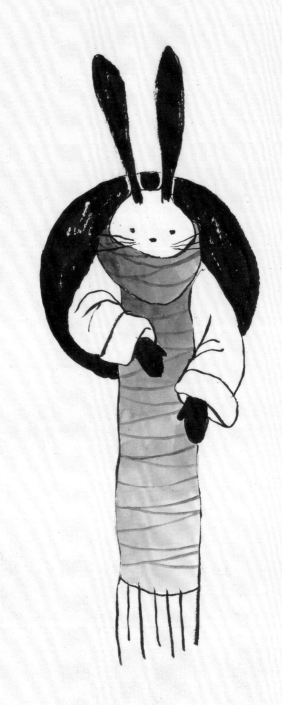

1. She went out of her hole.

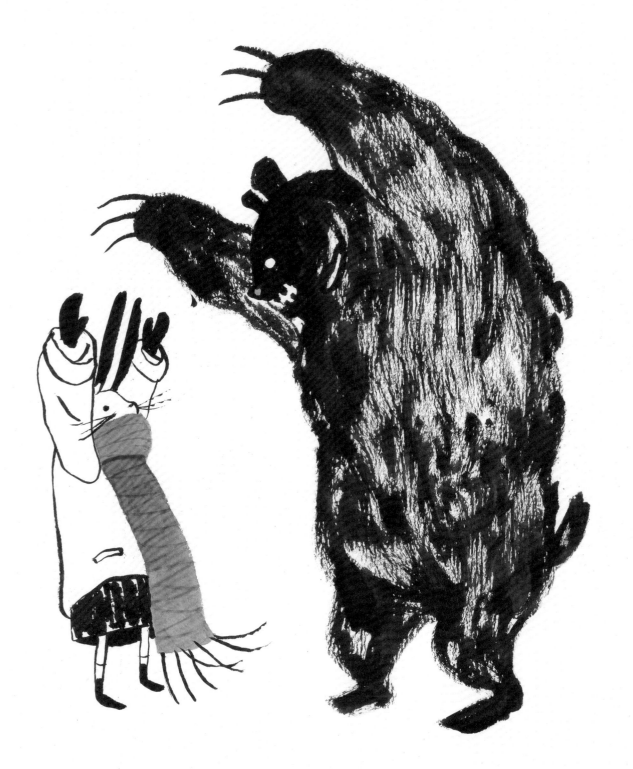

SARA PORRAS CARRASCO

「她的旅程」Her journey・水彩、墨水・Fiction

西班牙 Spain・*Tarragona, 13 August 1990*

sarraporras@gmail.com・0034 660 156 843

4

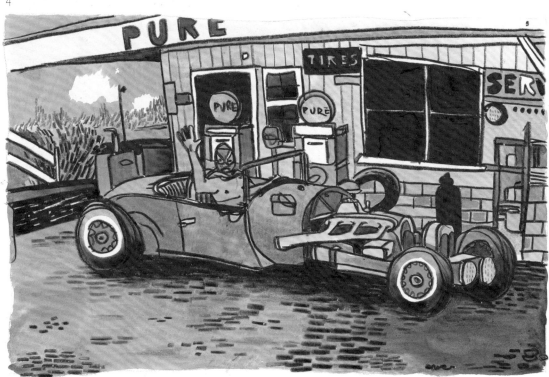

5

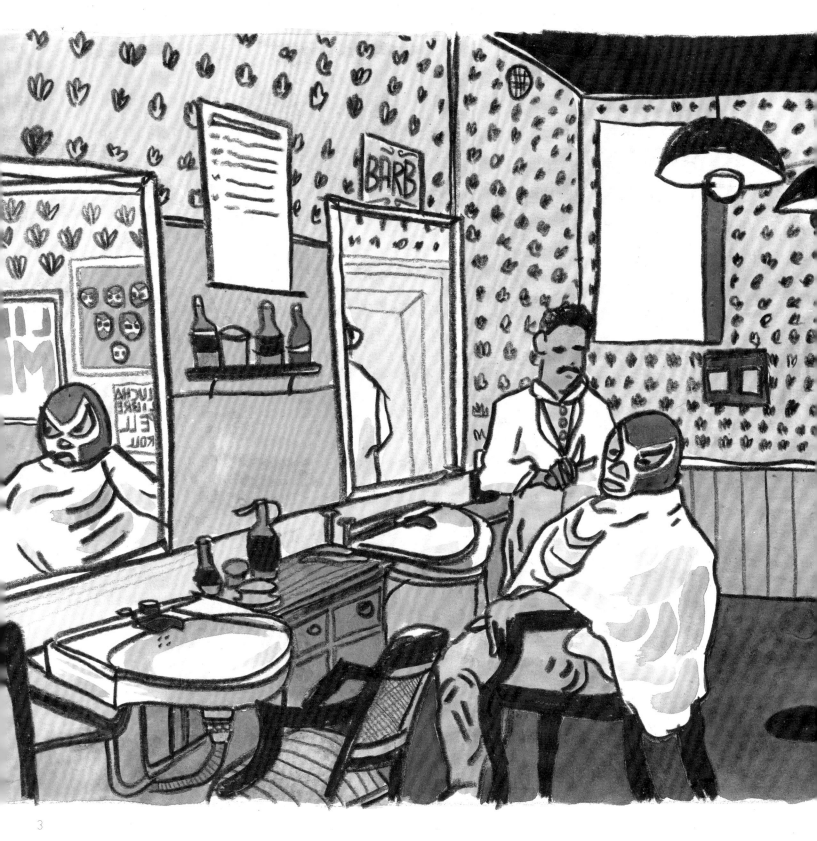

MARCO QUADRI

「越過圍繩」Oltre le corde ・ 平版印刷鉛筆、水彩・ Fiction

義大利 Italy ・ Bologna, 15 May 1993

marcoquadri15@gmail.com ・ 0039 3665429521

1

2

"LORIS." A BUEN PASO. BARCELONA. TO BE PUBLISHED
"L'UOMO DEI PALLONCINI." TOPIPITTORI. MILAN. 2014
"LA CAVALLA STORNA." RIZZOLI. MILAN. 2012
"EL ACTOR." A BUEN PASO. BARCELONA. 2012
"ESOPO." TOPIPITTORI. MILAN. 2012

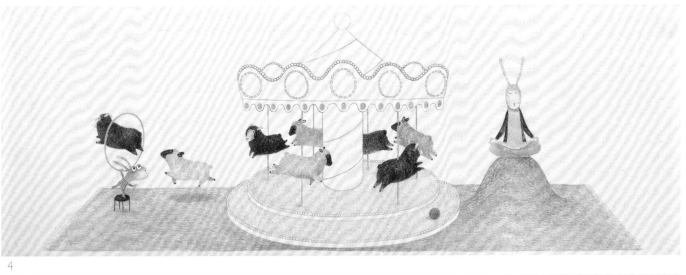

1 我想把天空中的黑色拿掉！我想把它塗成藍色！紅色的臉頰、綠色的樹！星星是螢光黃色！然後，我想玩一整個晚上！

2 媽媽，我想把夜晚去掉。

3 要移除夜晚是不可能的，但我們可以做頂小帳棚。

4 我們可以數羊。

「我想讓夜晚消失」Je veux enlever la nuit

粉彩・Fiction

Cambourakis, Paris, 2015, ISBN 9782366241334

義大利 Italy・*Albano Laziale, 27 November 1975*

simonerea@gmail.com・0039 3493964483

SIMONE REA
SIMONEREA.COM

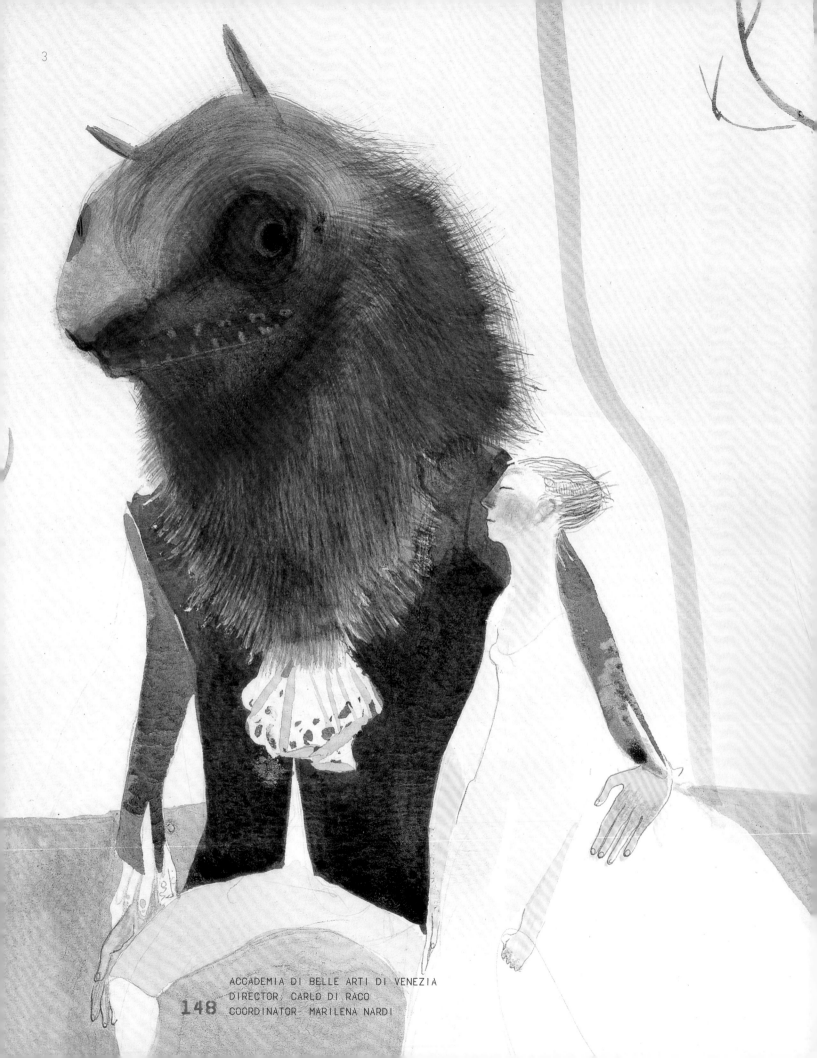

ACCADEMIA DI BELLE ARTI DI VENEZIA
DIRECTOR: CARLO DI RACO
COORDINATOR: MARILENA NARDI

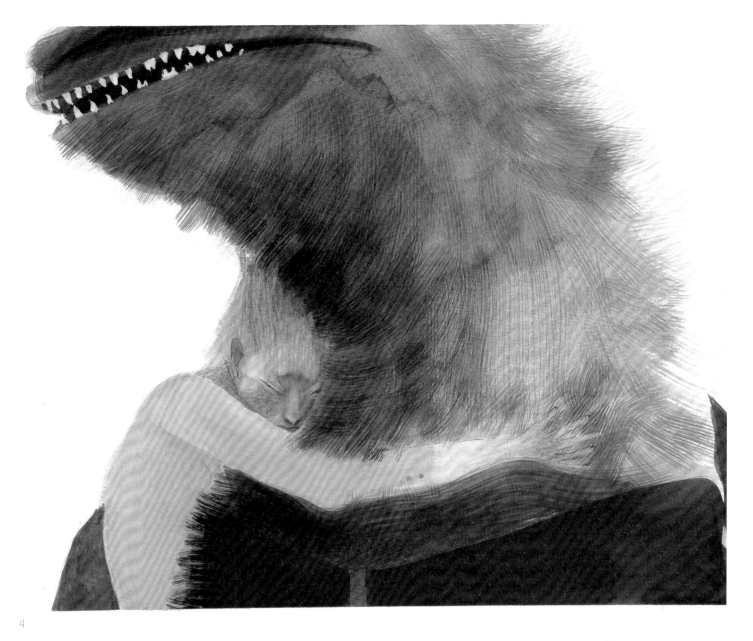

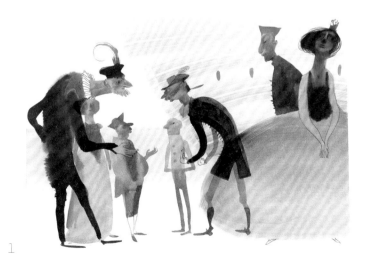

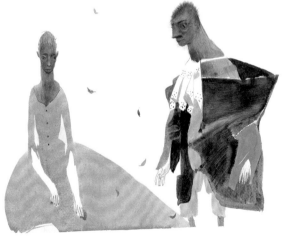

1 很久很久以前,有一座住著許多商人的城市。

2 野獸是個怪物般的存在,卻敦厚又善良。

4 我不再覺得被排斥了。

5 當我不再保持希望的時候,你來了。

義大利 Italy · *Camposampiero, 6 December 1989*

veronica.ruffato@gmail.com · 0039 334 8354248

VERONICA RUFFATO

「美女與野獸」La Bella e la Bestia (Beauty and the Beast)

墨水、粉彩 · Fiction

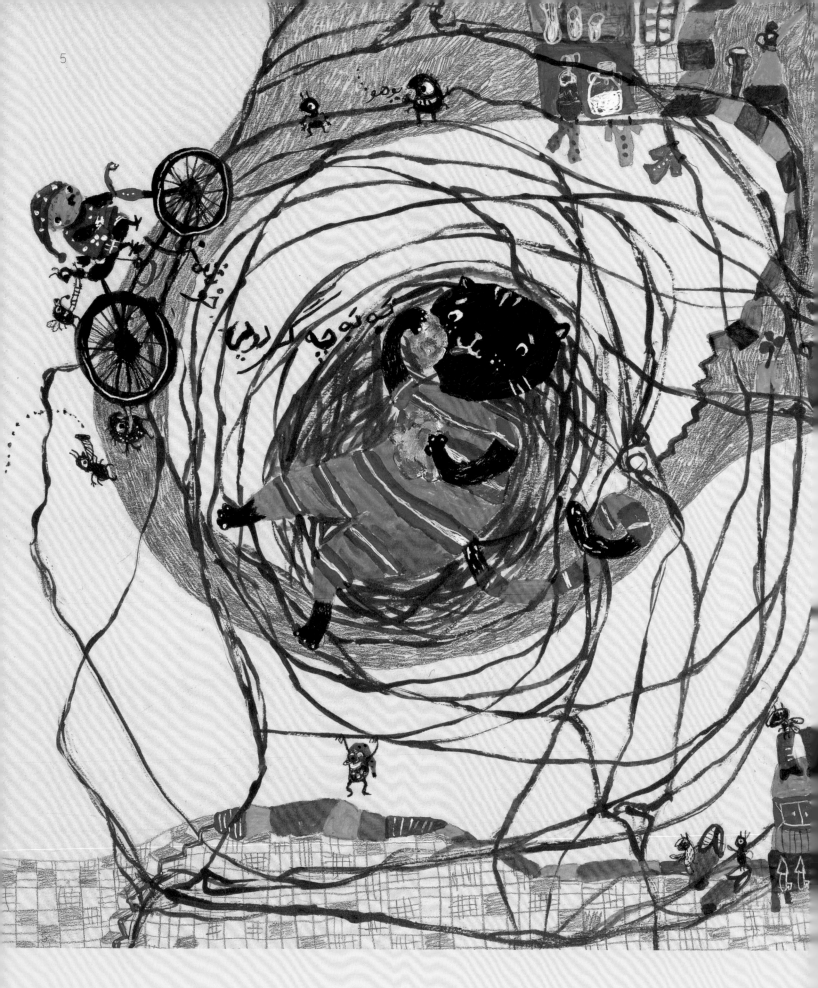

5

"BA TAR YA BITAR." SHABAVIZ PUBLISHING COMPANY. TEHRAN. 2016
"MOORCHEYE MAN." SHABAVIZ PUBLISHING COMPANY. TEHRAN. 2011

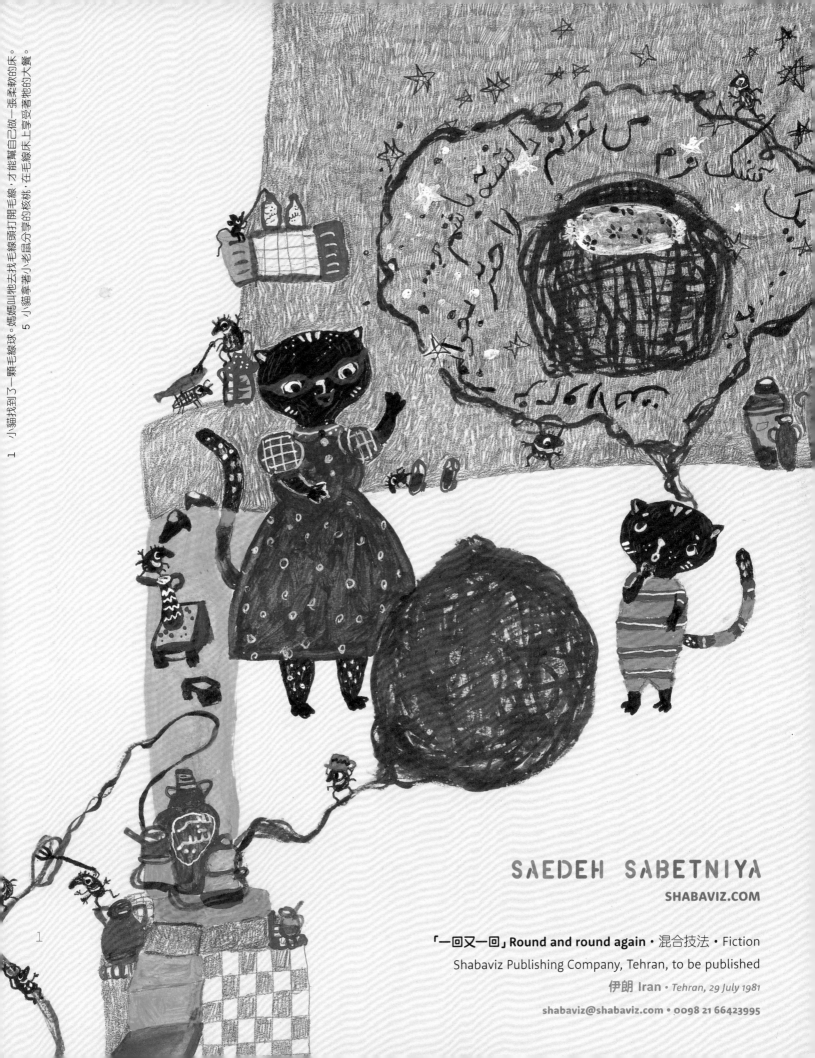

1　小貓找到了一顆毛線球。媽媽叫牠去找毛線頭打開毛線，才能幫自己做一張柔軟的床。　5　小貓拿著小老鼠分享的核桃，在毛線床上享受著牠的大餐。

1

SAEDEH SABETNIYA

SHABAVIZ.COM

「一回又一回」Round and round again・混合技法・Fiction
Shabaviz Publishing Company, Tehran, to be published

伊朗 Iran・*Tehran, 29 July 1981*

shabaviz@shabaviz.com • 0098 21 66423995

1

2

3

4

BEATRICE SCHENA

BEATRICESCHENA.TUMBLR.COM

「野生動物園」Safari・數位媒材・Fiction

義大利 Italy・*Castel San Pietro Terme, 26 January 1989*

schena.beatrice@gmail.com・0039 3201177292

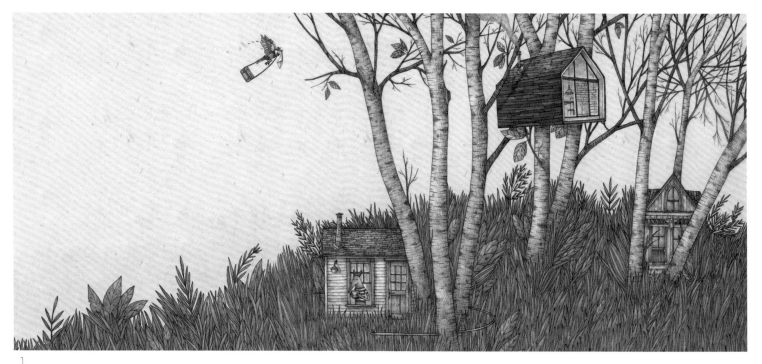

1

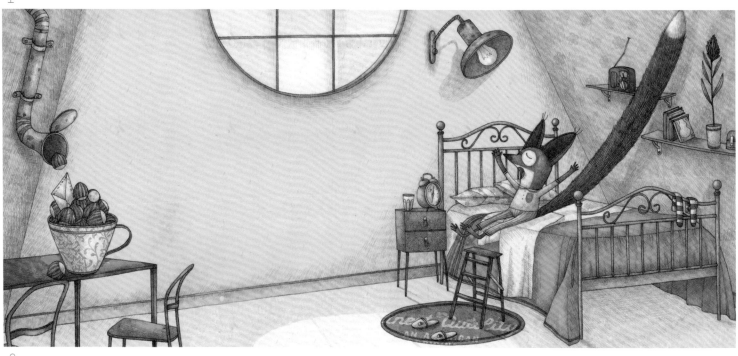

2

"ERO UNA BAMBINA AD AUSCHWITZ." EINAUDI RAGAZZI. TRIESTE. 2015

"ROBOT - CATALOGO RACCONTATO DEI PRINCIPALI AVATAR SERVO ROBOT PER RAGAZZI
E BAMBINI." RIZZOLI EDITORE. MILAN. 2014

"NO HACE FALTA LA VOZ." OQO EDITORA. PONTEVEDRA. 2013

"THE CALL OF THE WILD." ELI READERS. RECANATI. 2013

"A RAINHA DAS RAS NAO PODE MOLHAR OS PÉS." BRUAÁ EDITORA. FIGUEIRA DA FOZ. 2012

"LO SCIMMIOTTO SAGACE E IL CINGHIALE." EMME EDIZIONI. TRIESTE. 2012

"LA GALLINELLA ROSSA." KALANDRAKA ED. FLORENCE. 2012

"VOLARE ALTO. LA GIOIA DELLE PICCOLE COSE." GIUNTI PROGETTI EDUCATIVI. FLORENCE. 2012

"IL BAMBINO DI VETRO." EINAUDI RAGAZZI. TRIESTE. 2011

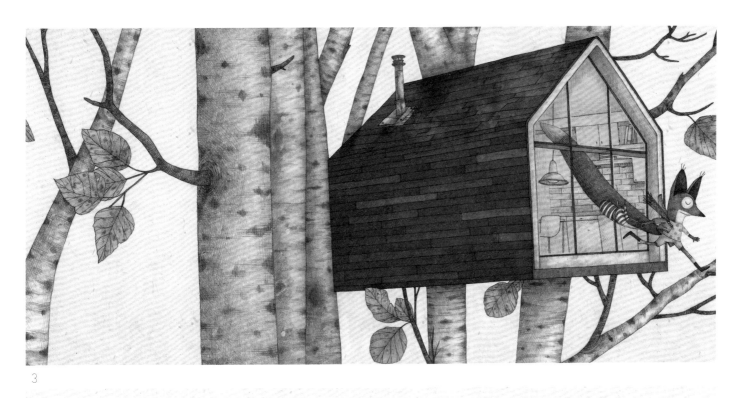

3

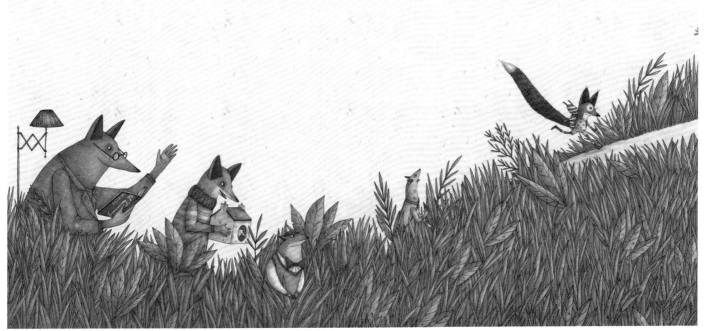

4

MARCO SOMÀ
MARCOSOMA.BLOGSPOT.COM

「完美瞬間」Il momento perfetto・鉛筆、數位拼貼・Fiction

La Fragatina Ediciones, Fraga, 2015, ISBN 9788416226948

義大利 Italy・*Mondovì, 15 January 1983*

marcoillustratore@gmail.com・0039 3337977825

<div style="writing-mode: vertical-rl">

1 金絲雀今天起了個大早，準備送信去松鼠家。 2 起床後，松鼠在橡實杯中發現了信。 4 沿路松鼠遇到好多需要幫忙的朋友們。

3 松鼠讀完信後跑出家門。

</div>

5

"CAN YOU FIND MY ROBOT'S ARM?." BERBAY PUBLISHING, VICTORIA, 2015

1

3

たけうち ちひろ
CHIHIRO TAKEUCHI
WEB-EHON.JP

「製作我的方法」How I was made
剪紙・Fiction
日本 Japan • *Hirakata-City, 15 February 1971*
takeuchi.chihiro@nifty.com • 0081 9039460906

LYCÉE CORVISART TOLBIAC
DIRECTOR: MARIE-LAURE BÉRENGUIER
COORDINATOR: LAURENT CORVASIER

158

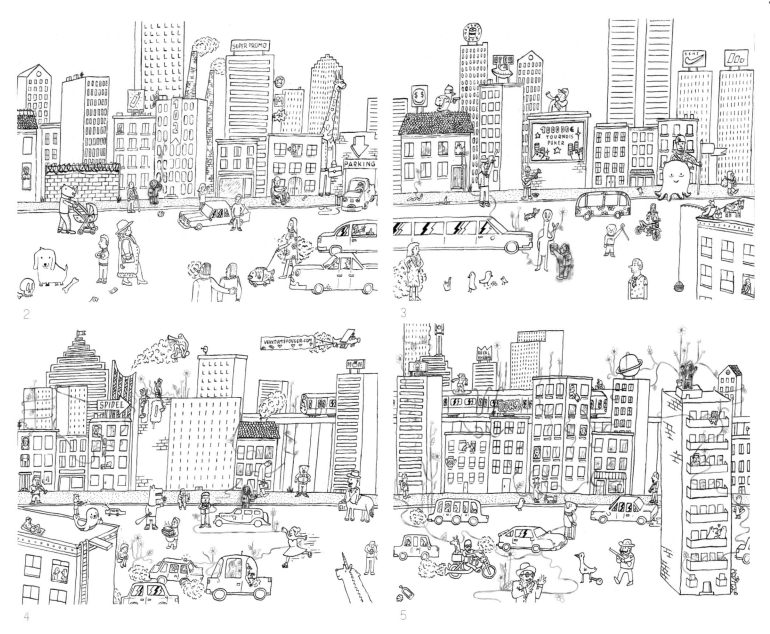

PAUL TOUSSAINT

「沒有花的世界」 **Le monde sans fleurs** ・墨水筆、墨汁、粉彩・Fiction

法國 **France** ・ *Sèvres, 10 June 1994*

paul.toussaint.contact@gmail.com • 0033 0685011430

"HIGHEST MOUNTAIN." DEEPEST OCEAN. BIG PICTURE PRESS. DORKING 2016
"VISUAL FAMILIES." GESTALTEN. BERLIN. 2014
"THE GIFT." TAIPEI FINE ART MUSEUM. TAIPEI CITY. 2014
"NEXT GENERATION IN ASIA CREATIVE." PIE BOOKS. TOKYO. 2013
"LITTLE BIG BOOKS." GESTALTEN. BERLIN. 2012
"EL SOLDADO DE PLOMO." FUNDACIÓN SM. MADRID. 2011
"ILLUSTRATORS UNLIMITED." GESTALTEN. BERLIN. 2011

4

1

5

鄒駿昇

PAGE TSOU

PAGETSOU.COM

「軌跡」**The Trace** · 混合技法 · Non fiction
Department of Cultural Affairs, Taipei City Government, 2015, ISBN 9789860444186
臺灣 Taiwan · *Taichung, 21 July 1978*
info@pagetsou.com · 00886 223587825

"TALLER DE PALABRAS." EDITORIAL ORIGO. SANTIAGO. 2015
"EL VENDEDOR DE LLUVIAS." EDITORIAL LOM. SANTIAGO. 2014

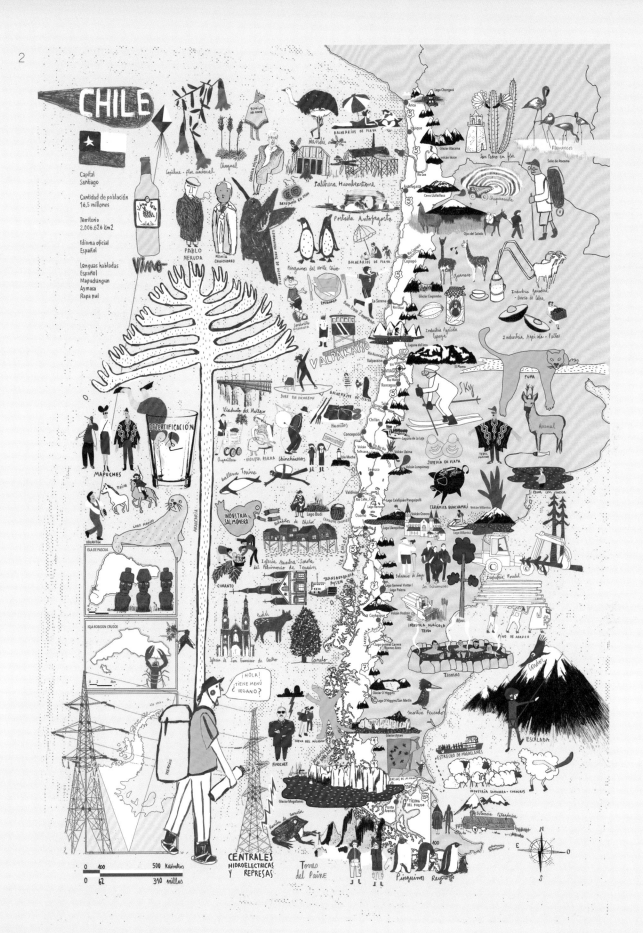

「美洲地圖集」**Atlas Americano** • 數位媒材 • Non fiction

Editorial Amanuta, Santiago, to be published

智利 **Chile** • *Santiago, 18 May 1981*

solundurraga@yahoo.es • 0056 957691234

SOL UNDURRAGA

SOLUNDURRAGA.COM

"LLENGUA CATALANA I LITERATURA ESO 3." TEXT-LA GALERA. BARCELONA. 2015
"INDIANS." ASSOCIACIÓ DE MUNICIPIS INDIANS. 2014
"¡SOY ARTISTA!." ED ORINO. BARCELONA. 2014
"GRANDES MENTIRAS SOBRE EL JAMÓN." LUNWERG EDITORES. BARCELONA. 2013
"HOP!." EDITORIAL CRUÏLLA. BARCELONA. 2008

3

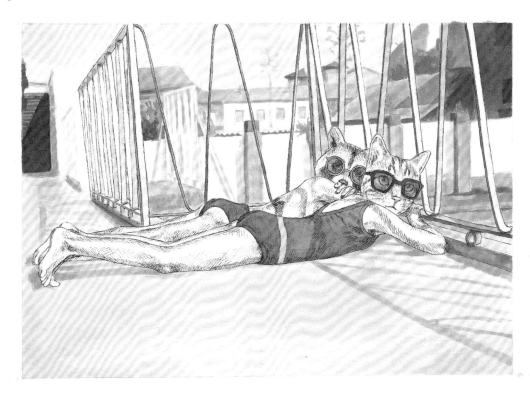

4

BRUNA VALLS
BRUNAVALLS.COM

「暑假」Summer holidays・鉛筆、水彩、墨水、數位媒材・Fiction

西班牙 Spain・*Palafrugell, 4 May 1989*

brunavalls89@gmail.com・0034 662254697

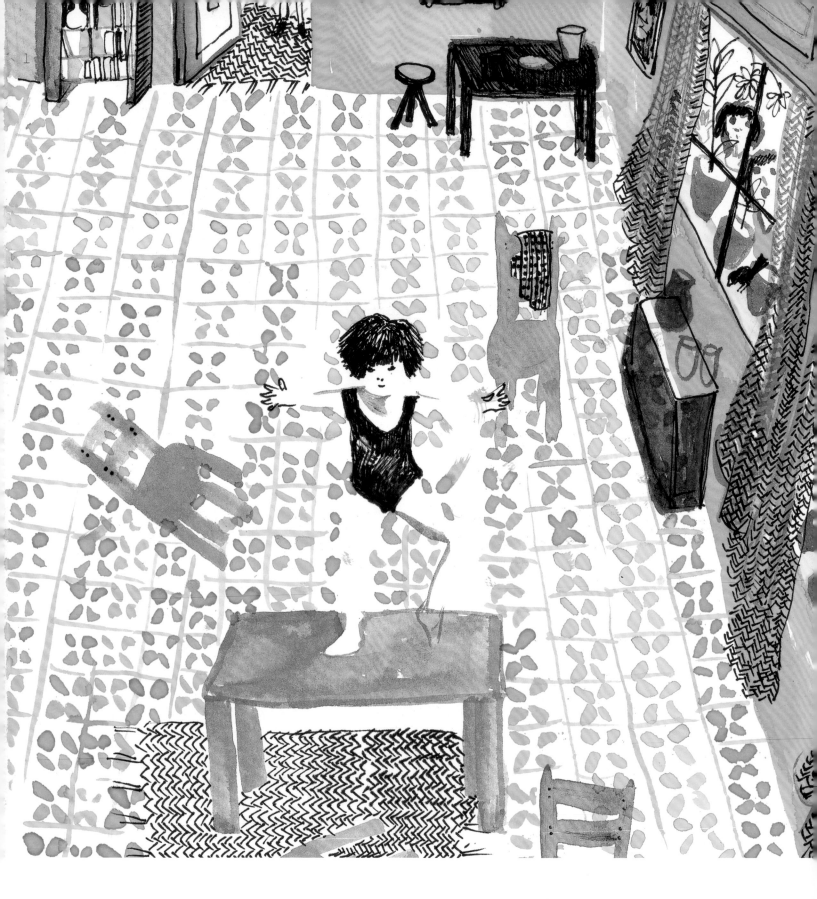

"LA PETITE FILLE ET LE LOUP." LIRABELLE ÉDITIONS. NÎMES. TO BE PUBLISHED

"SIRENE." SCIENZE E LETTERE. ROME. 2015

"ADONE." SCIENZE E LETTERE. ROME. 2015

"LES FRAISES SAUVAGES." LIRABELLE ÉDITIONS. NÎMES. 2014

"MÉNAGE À DEUX." TUNNELLINGP. ROME. 2014

"EL LENGUAJE DE LOS ARBOLES." FINEO EDITORIAL. MEXICO CITY. 2014

"JE M'EN VAIS." TUNNELLINGP. ROME. 2013

"¡ESTELA. GRITA MUY FUERTE!." FINEO EDITORIAL. MADRID. 2008

5

MARTINA VANDA

「小鎮之旅」A journey around town • 墨水、木炭 • Fiction

義大利 Italy • *Rome, 20 March 1978*

martina@martinavanda.com • 0039 3337817283

5

A RA

HAW HAMBURG
DIRECTOR: DOROTHEA WENZEL
COORDINATOR: BERND MÖLCK-TASSEL / JULIA NEUHAUS

1

3

2

RICARDA WAND

「大嘴猴-用五種語言表達的諺語」

Mouthmonkeys – a saying in five languages

絹印版畫 • Non fiction

德國 Germany • *Berlin, 18 November 1980*

rica1811@yahoo.de • 0049 (0) 151 61334515

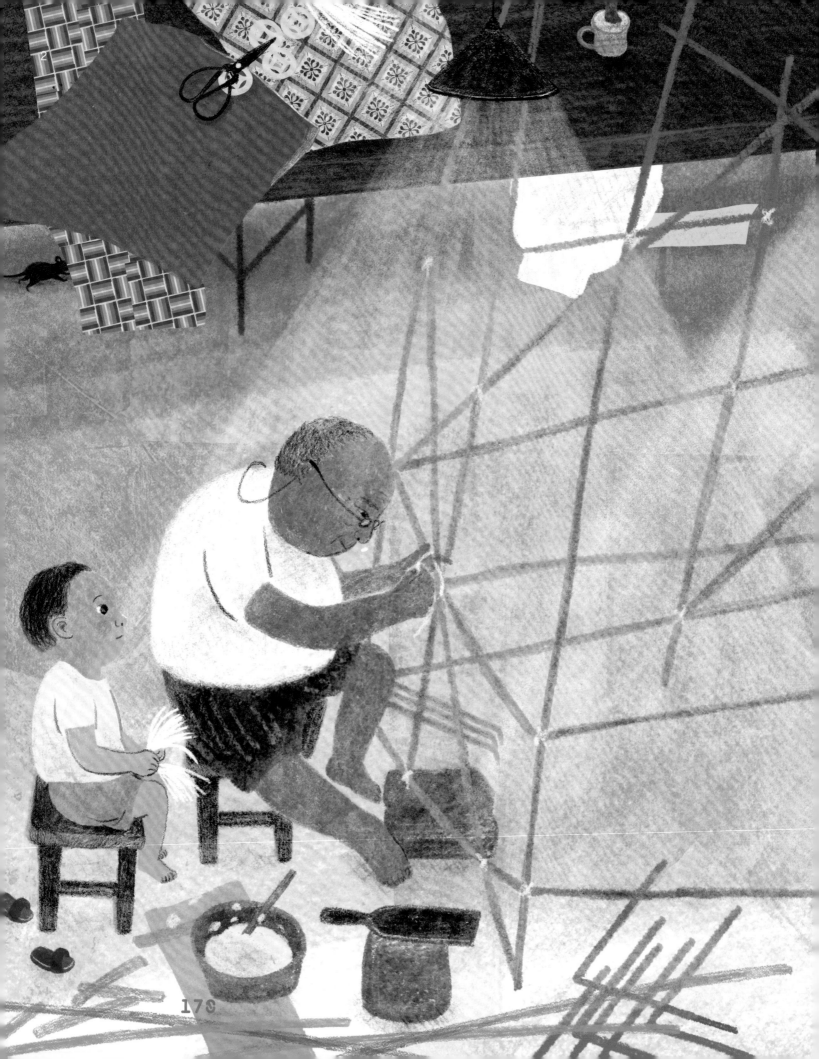

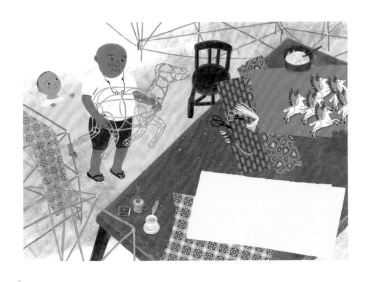

1

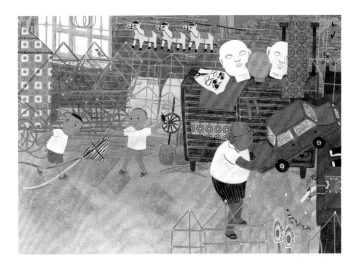

4

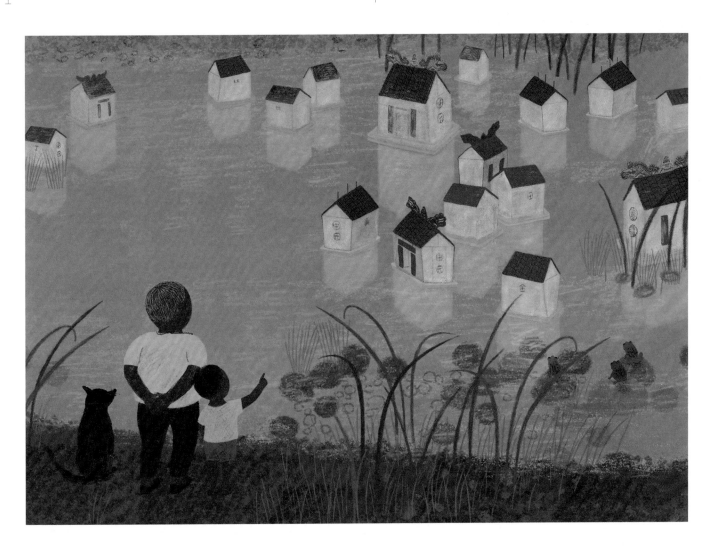

5

「火燒厝」Paper house ‧ 數位媒材 ‧ Fiction

臺灣 **Taiwan** ‧ *Taichung City, 17 October 1979*

aman1017@yahoo.com.tw ‧ 00886 426230675

王書曼
SHU-MAN WANG
FLICKR.COM/PHOTOS/AMANNWANG/

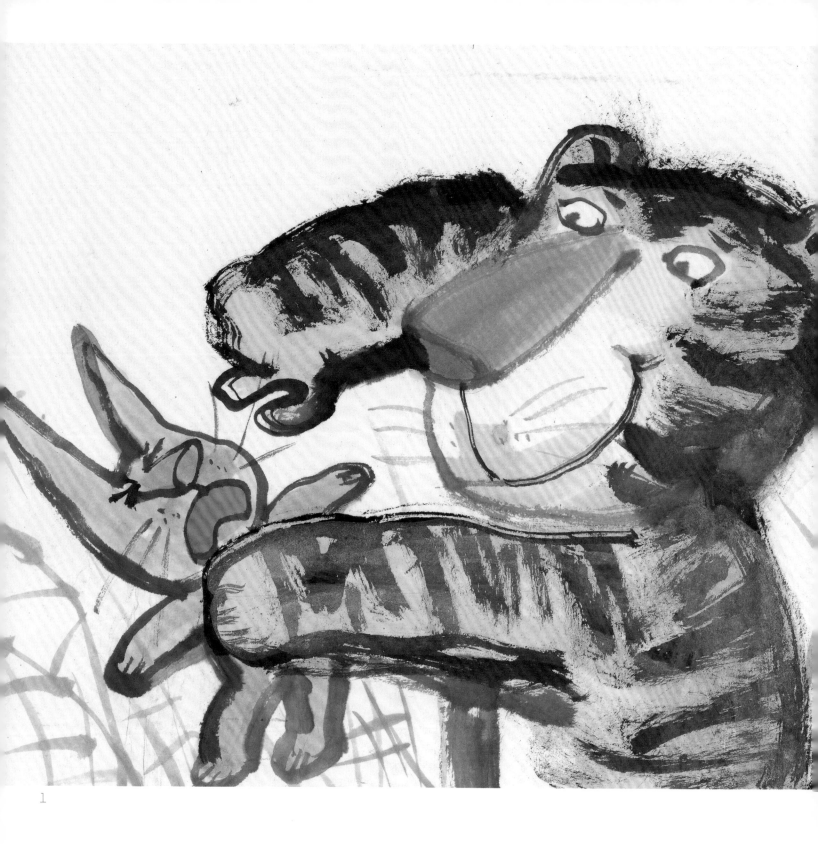

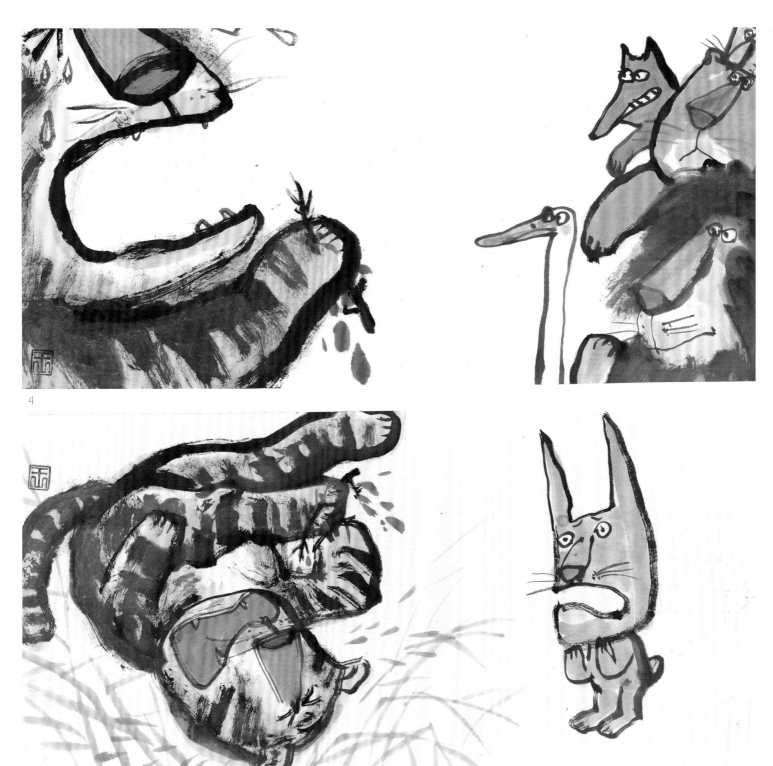

4

5

王祖民
ZUMING WANG

「我是老虎我怕誰」I am a tiger, I don't scare・水墨・Fiction

Jiangsu Children Publishing, Nanjing, 2015, ISSN 1674-182X

中國 China・*Sunzhou, 8 March 1949*

447252152@qq.com・0086 13813965088

2

CAMBRIDGE SCHOOL OF ART
DIRECTOR: MARTIN SALISBURY
COORDINATOR: PAM SMY

1

「孤寂」 Loneliness

不透明水彩、墨水、沾水墨筆、色鉛筆・Fiction

臺灣 Taiwan・*Tainan, 8 March 1992*

mrbiggerr@gmail.com・0044 7512338319

吳欣芷
HSIN-CHIH WU

CINDYWUME.TUMBLR.COM

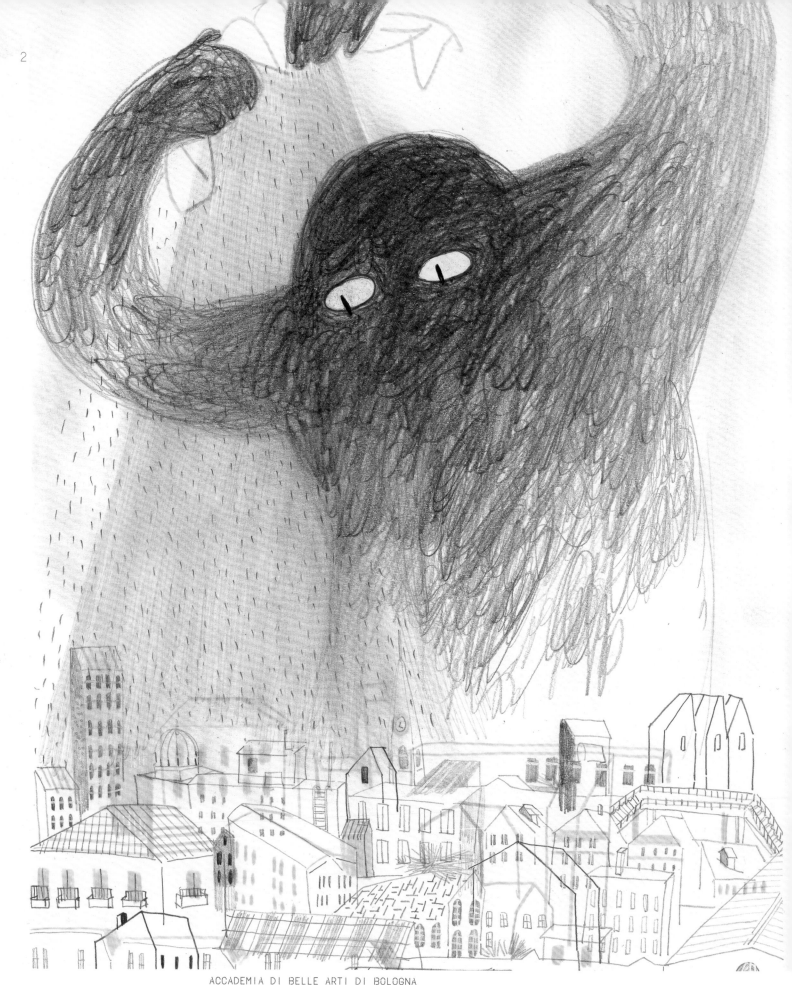

ACCADEMIA DI BELLE ARTI DI BOLOGNA
DIRECTOR: ENRICO FORNAROLI
176 COORDINATOR: LUIGI RAFFAELLI

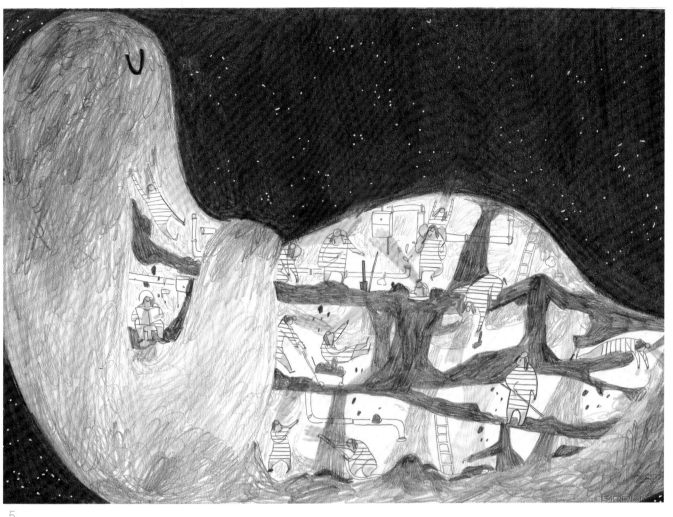

5

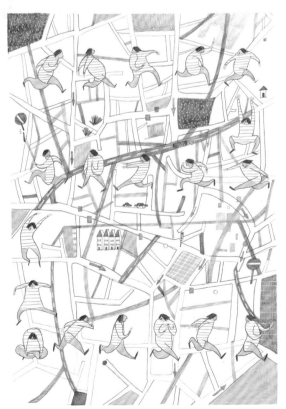

3

楊 毅
YI YANG

「超級」Super · 色鉛筆、鉛筆 · Fiction

中國 China · Ben Xi, 18 November 1994

yangyixdddd@gmail.com · 0039 3348884009

5

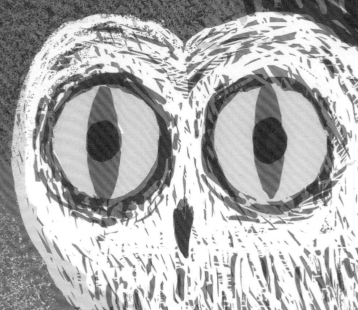

"RE TIGRE " ORECCHIO ACERBO EDITORE. ROME. 2014

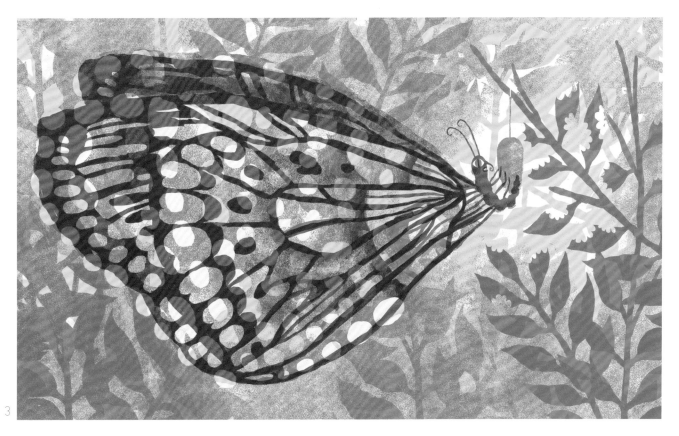

3

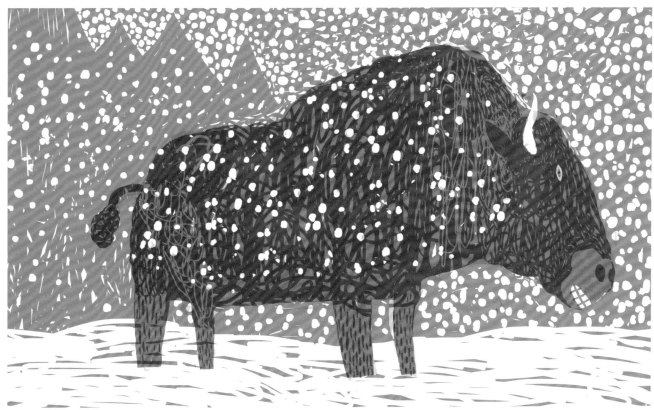

4

JOOHEE YOON

「獸之詩歌」**Beastly Verse** • 混合技法、數位媒材 • Fiction

Enchanted Lion Book, New York, 2015, ISBN 1592701663

美國 USA • *Seoul, 21 February 1989*

jooheeyoon@gmail.com • 001 978 828 3427

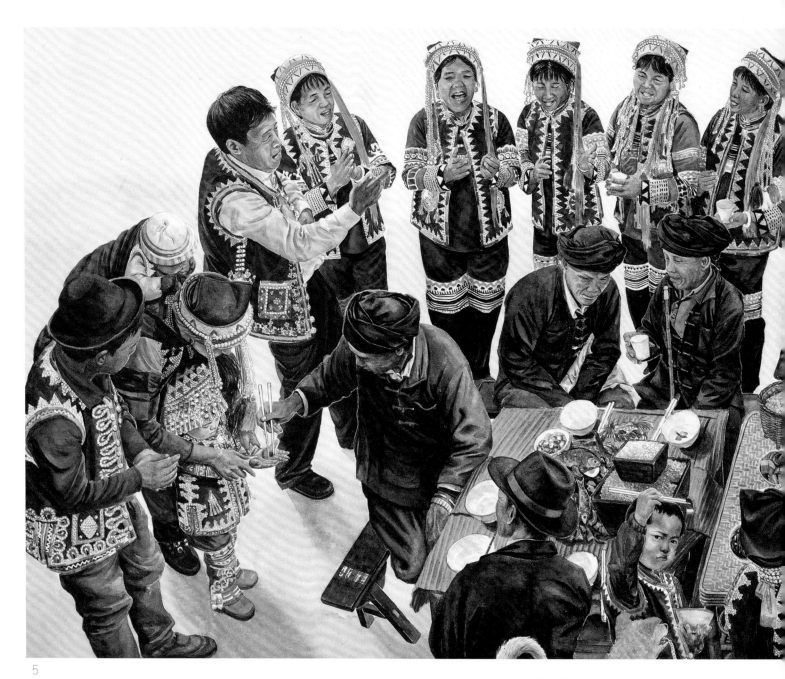

5

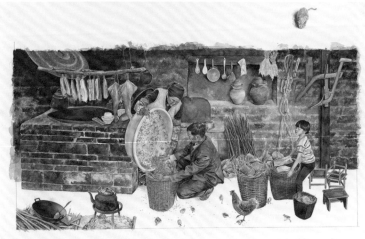

1

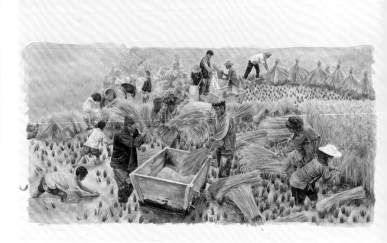

3

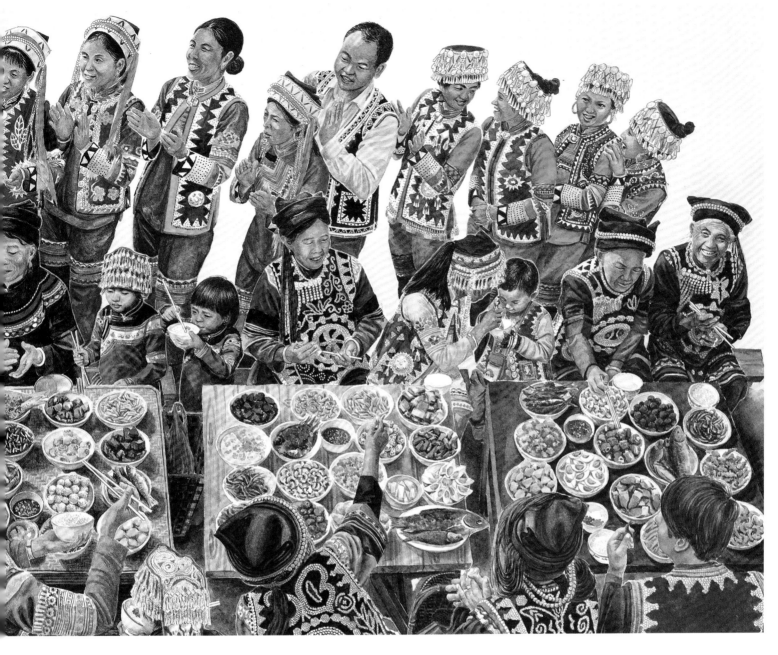

于虹呈
HONGCHENG YU

「盤中餐」Where does the rice come from

水彩 • Non fiction

China Children's Press & Publication Group, Beijing,

2016, ISBN 9787514828825

中國 China • *Hunan, 14 January 1989*

yuhongcheng0114@126.com • 0086 13269809900

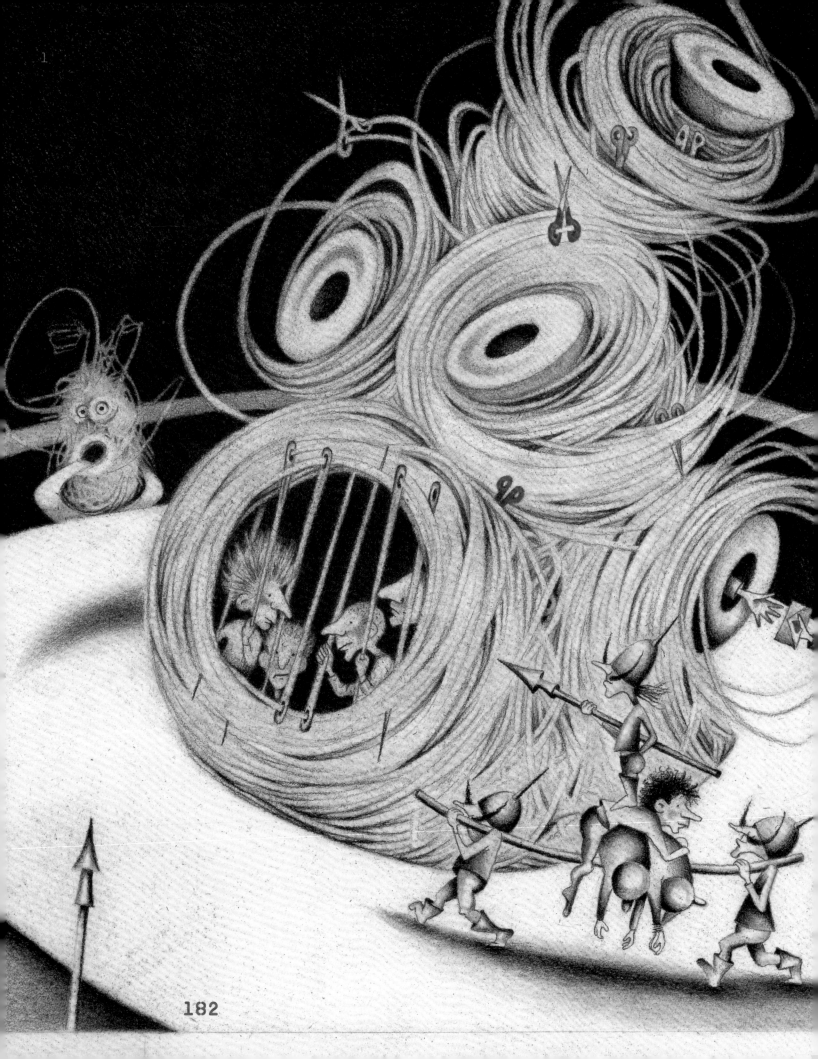

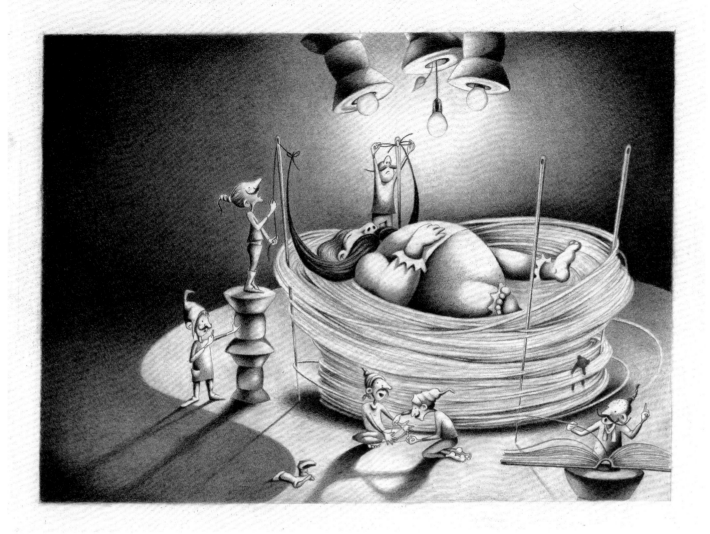

4

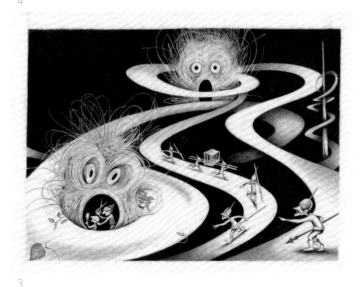

3

「長鬍子的皇帝」The sovereign with very long moustache

鉛筆、色鉛筆• Fiction

Shabaviz Publishing Company, Tehran, to be published

TAHEREH ZAHMATKESH

SHABAVIZ.COM

伊朗 Iran • *Tehran, 18 April 1981*

shabaviz@shabaviz.com • 0098 21 66423995

1 皇帝下令監禁所有沒有鬍子的男人　2 兩個僕人負責把他的鬍子綁得高高的以便保持翹起的狀態　3 理髮師禁止靠近皇宮　4 兩個僕人負責把他的鬍子綁得高高的以便保持翹起的狀態

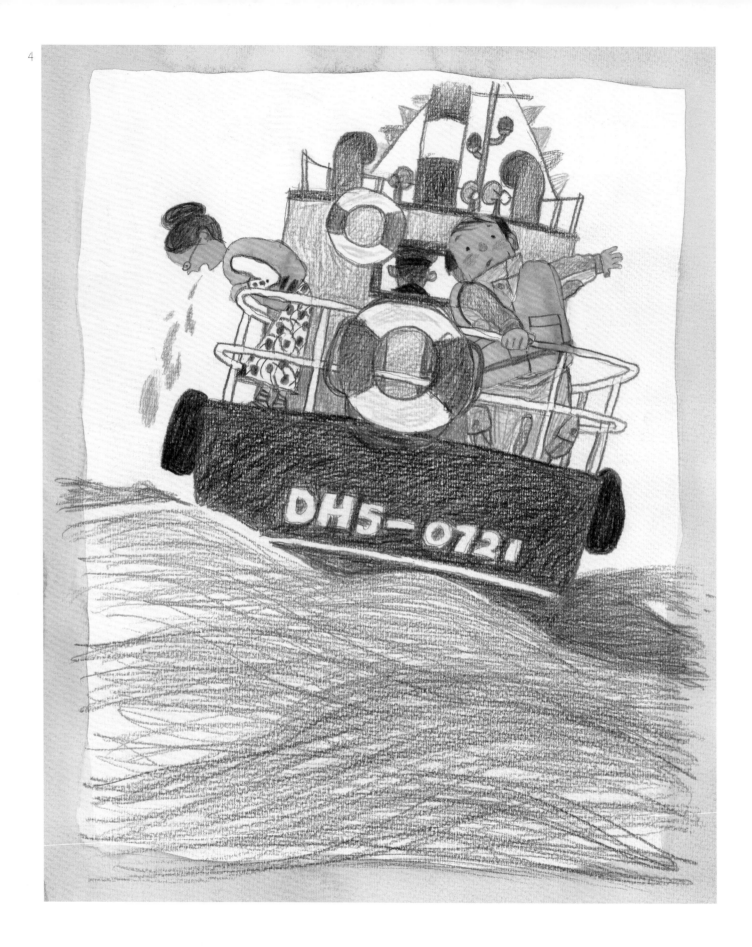

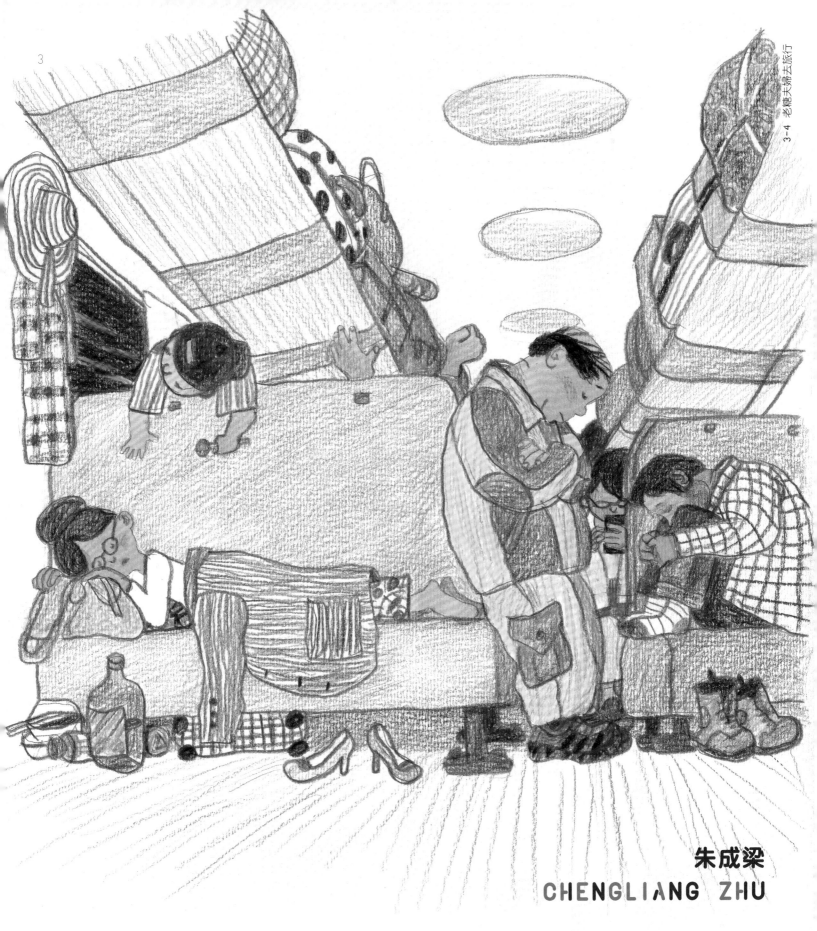

朱成梁
CHENGLIANG ZHU

「老糖夫婦去旅行」 **Mr. and Mrs. Candy's Trip** · 水彩、色鉛筆 · Fiction

China Children's Press & Publication Group, Beijing, 2014, ISBN 9787514817447

中國 China · *Zhejiang, 7 January 1948*

zhuclnj@126.com · 0086 13851547853

I HAVE NOT
SEEN A MORE
ECLECTIC BATCH
OF CHILDREN'S
BOOK ILLUSTRATIONS
THAN WHAT IS BEING
PRODUCED TODAY.

STEVEN HELLER是插圖及平面設計領域中德高望重的評論家與作家，擔任《紐約時報書評》（New York Times Book Review）藝術總監長達三十年，著作高達170本，內容涵蓋插畫史、字型及平面設計中的各種元素。於紐約視覺藝術學院任教逾三十年，亦為「設計師：創作者與創業者」碩士課程共同主持人。

STEVEN HELLER
談插畫與童書

對於目前的插畫市場及童書插畫,您有什麼看法?

我從未見過童書插畫市場像現在一樣,如此百花齊放,種類多元、品質絕佳,風格鮮明。不論市場實際情況如何,當代的創作者們都才華洋溢。

繪本裡的文字和插畫之間的關係這幾年來有什麼改變嗎?

愈來愈多人身兼作者與插畫家。此外,設計師也更願意嘗試各種字型,例如手寫體、多種鉛字、粗細不同字體混搭。

相較於藝術,插畫是否較難抵抗時間的考驗?是否較容易過時?

相較於繪畫或雕塑,呈現人物的插畫確實比較快過時,和抽象藝術相比,敘事藝術必須體現當下。但若從童書裡截取一張圖像,放大至畫作尺寸,也許會更耐看。

ILLUSTRATION STARTS WITH WRITING. WITH TRAVELING. WITH LISTENING TO MUSIC. WITH EVERYTHING BUT ILLUSTRATION.

MAIRA KALMAN為藝術家、插畫家、作家和設計師。出生於以色列台拉維夫，四歲時隨家人移居美國紐約至今。原創作品多元豐富，包括18本童書、五本成人作品，以及《紐約時報》上的插畫專欄，並固定供稿給《紐約客》雜誌，也曾與許多作家及音樂人合作。

MAIRA KALMAN

談 插 畫 與 童 書

在插畫創作生涯中，寫作、新聞、設計等其他興趣或經驗是否重要？

插畫從寫作開始，從旅行開始，從聽音樂開始，從欣賞建築和藝術開始，也從觀察往來行人開始。插畫的起點不是插畫。我很高興自己也寫作，也畫畫，兩者結合也讓我很愉快。我的創作想法源自於對周遭事物的好奇，而創作的樂趣則是能在作品中包含我的各種興趣和嗜好。

你在童書裡曾學到什麼經驗，對其他工作也很實用？

如何編輯、如何直言、如何用精簡方式表達、如何犯傻、如何保持幽默、如何無知、如何離題、如何找到樂趣。

從部落格的插畫專欄、童書，到為成人而寫的圖文，這些作品裡是否有什麼共通元素？

這些作品中都包含了我對文字和繪畫的愛。我想也希望藉由作品呈現生活中難免悲喜參半，幽默、人皆有之的軟弱與勇氣、慈悲、欣喜、活力和疲憊。

ILLUSTRATORS ANNUAL 2016

© 2016 BOLOGNAFIERE & CORRAINI EDIZIONI
for the Publication

Originally published in Italy by
MAURIZIO CORRAINI S.R.L.

Taiwanese edition copyright

© BLUE DRAGON ART COMPOMY

All rights reserved.
Printed and bound in Taiwan.

© 2016
FRANCINE BOUCHET
NATHAN FOX
KLAUS HUMANN
TARO MIURA
SERGIO RUZZIER
for the jury report and the interviews

© LAURA CARLIN
for the cover illustration and the interview

© MAIRA KALMAN
© STEVEN HELLER
for the interviews

Book design
PIETRO CORRAINI
& CORRAINISTUDIO

Photographs
(PAGES 10-15, 193) PASQUALE MINOPOLI

Image processing
MAISTRI FOTOLITO, VERONA

All rights reserved to BolognaFiere s.p.a.
and Maurizio Corraini s.r.l.

No part of this book may be reproduced
or transmitted in any form or by any means
(electronic or mechanical, including photocopying,
recording or any information retrieval system)
without permission in writing from the publisher.

The publisher and BolognaFiere s.p.a. will be
at complete disposal to whom might be
related to the unidentified sources printed
in this book.

插畫界奧斯卡歡慶50周年

波隆納世界插畫大展

2017/2/24-2017/4/26

華山1914文化創意產業園區

發行人　王玉齡

總編輯　胡忻儀

企畫編輯　曾久晏、林承緯

美術編輯　呂碧蓉

翻譯　錢佳緯

翻譯顧問　張舜芬、同藝語言顧問有限公司

出版單位　蔚龍藝術有限公司

　　　　　台北市迪化街一段127號

　　　　　02-25506775

　　　　　www.bluedragonart.com.tw

出版日期　2017/2月

定價　新台幣1000元

ISBN　978-986-88025-9-9

主辦單位　蔚龍藝術有限公司

　　　　　波隆納國際兒童書展Bolognafiere

協辦單位　聯合數位文創

　　　　　SCBWI-Taiwan童書作家與插畫家協會台灣分會

國家圖書館出版品預行編目(CIP)資料

插畫界奧斯卡歡慶50周年：波隆納世界插畫大展 / 胡
忻儀總編輯. -- 臺北市：蔚龍藝術, 2017.02
　　面；　公分
ISBN 978-986-88025-9-9(平裝)

1.插畫 2.畫冊
947.45　　　　　　　　　　　　　　　106001327